Ein Hauch von Rom
Schätze aus den Mannheimer Sammlungen

Mathilde Grünewald

EIN HAUCH VON ROM

SCHÄTZE AUS DEN MANNHEIMER SAMMLUNGEN

Herausgegeben von
Alfried Wieczorek, Hermann Wiegand, Michael Tellenbach

Publikationen der Reiss-Engelhorn-Museen Band 69

SCHNELL + STEINER

IMPRESSUM AUSSTELLUNG

Ein Hauch von Rom. Schätze aus den Mannheimer Sammlungen

Gesamtleitung: Alfried Wieczorek

Projektleitung: Michael Tellenbach

Wissenschaftliche Leitung:
Mathilde Grünewald

Wissenschaftliche Mitarbeit:
Ursula Koch, Patricia Pfaff, Klaus Wirth

Ausstellungskonzeption:
Alfried Wieczorek, Mathilde Grünewald

Gestaltungskonzept: Mathilde Grünewald

Ausstellungstexte: Mathilde Grünewald

Lektorat Ausstellungstexte:
Ursula Koch, Hermann Wiegand

Objektauswahl:
Mathilde Grünewald, Patricia Pfaff

Konservatorisch-restauratorische
Betreuung und Objektmontage: Peter Will,
Christopher Röber, Amandine Steinmetz,
Oliver Hochstrate, Christoph Lehr

Ausstellungsgraphik: Ausstellungsgestalter
André Böhme, Marx Werbung H&H Hildmann
GbR, Peter Palm, Frank Tavener, Silke Engel-
hardt, Sandra Pagacs, Klaus Wirth

Erstellung der digitalen Rekonstruktions-
vorlage der römischen Wandmalereien:
Rüdiger Gogräfe, Mathilde Grünewald

Inszenierungen und Malerei: Rudolf Walter
(Urgeschichte hautnah), Renate Berghaus,
Hochheimer Holzwerkstatt, Giuseppe
Presentato, Tanja Vogel

Medientechnik: Reinhard Munzel
(ArchimediX GbR), Jean Lehr

Ausstellungsorganisation: Michael Tellen-
bach (Leitung), Patricia Pfaff, Tanja Vogel

Verwaltungstechnische Unterstützung:
Veronika Koch, Steffen Kreis

Lichtsetzung: Uwe Rehberger

Ausstellungsaufbau: Eva-Maria Günther
(Leitung), Uli Debus, Bernd Hoffmann-
Schimpf, Michael Kadel, Jean Lehr, Robert
Leicht, Giuseppe Presentato, Uwe Rehberger,
Silvia Rückert, Helmut Schaaf

3D Scan und Druck: Doris Döppes

Leihgeber: Römisch-Germanisches Zentral-
museum Mainz, LVR-Landesmuseum Bonn

Mitarbeit und Unterstützung beim
Ausstellungsprojekt durch ehrenamtliche
MitarbeiterInnen und PraktikantInnen:
Günther Held, Norbert Knopp, Horst Seifert,
Daniel Franz, Uwe Gerlach, Ute Lorbeer,
Frank Tavener

Medienarbeit und Marketing:
Claudia Paul und Magdalena Pfeifenroth
(Leitung), Yvonne Berndt, Tobias Mittag,
Cornelia Rebholz, Norman Schäfer,
Carolyn Stritzelberger, Elisa Ziegenbein

Museumsvermittlung und
Begleitprogramm: Sibylle Schwab

Führungsorganisation und
Besucherdienste: Britta Bock

Veranstaltungsorganisation:
Andrea Tiefensee

Audioguide: Hans von Seggern (tonwelt
professional media GmbH), Michael Tellen-
bach

Kooperationspartner: Mannheimer
Altertumsverein von 1859, Heimat- und
Kulturkreis Oftersheim e. V, Gemeinde Ofters-
heim, Bürger- und Gewerbeverein Östliche
Innenstadt e. V. Heppenheim, Römisch-
Germanisches Zentralmuseum Mainz

IMPRESSUM BEGLEITBUCH
Ein Hauch von Rom. Schätze aus den Mannheimer Sammlungen

Herausgeber: Alfried Wieczorek,
Hermann Wiegand, Michael Tellenbach

Inhaltliche Konzeption: Mathilde Grünewald

Wissenschaftliche Redaktion und Lektorat:
Ursula Koch, Peter Rothe

Graphische Gestaltung: typegerecht, Berlin

Autorenschaft: Mathilde Grünewald,
mit Beiträgen von Rüdiger Gogräfe und
Daniel Franz

Fotografie: Carolin Breckle, Lina Kaluza,
Maria Schumann, Mathilde Grünewald,
Klaus Baranenko

Kartengestaltung: Peter Palm, Berlin

Grabungsplan Oftersheim:
Dagmar Dietsche-Pappel

Corporate Design: Tobias Mittag

Mitarbeit und Unterstützung durch
ehrenamtliche MitarbeiterInnen:
Silke Engelhardt, Frank Tavener

Covergestaltung: Anna Braungart, Tübingen

Produktion: Verlag Schnell & Steiner,
Regensburg

Der Titel »Ein Hauch von Rom« geht vermutlich auf eine Formulierung
des Althistorikers Wolfgang Kuhoff zurück.

WIR DANKEN DEN UNTERSTÜTZERN UND FÖRDERERN

Bibliografische Information der Deutschen Nationalbibliothek:
Die Deutsche Nationalbibliothek verzeichnet diese Publikation
in der Deutschen Nationalbibliografie; detaillierte bibliografische
Daten sind im Internet über http://dnb.dnb.de abrufbar.

© 2016
Originalausgabe © Reiss-Engelhorn-Museen Mannheim, Mannheimer Altertumsverein
von 1859 – Gesellschaft der Freunde Mannheims und der ehemaligen Kurpfalz und
Verlag Schnell & Steiner GmbH, Leibnizstr. 13, 93055 Regensburg
Gedruckt auf säurefreiem und alterungsbeständigem Papier

Satz und Layout: typegerecht, Berlin
Druck: Werbedruck GmbH Horst Schreckhase, Spangenberg
Printed in Germany
ISBN 978-3-7954-3103-7

Weitere Informationen zum Verlagsprogramm erhalten Sie unter:
www.schnell-und-steiner.de

INHALT

VORWORT DER HERAUSGEBER

Mannheim ist keine Römerstadt und besitzt dennoch bedeutende Bestände an römischen Steindenkmälern und eine Reihe sehr qualitätvoller weiterer Funde aus dieser Epoche, darunter Keramik, Geräte oder zum Beispiel auch Münzen. Seit der Renaissance hat man die römischen Zeugnisse in der Region erforscht, im Jahre 1763 gründete der wissenschafts- und kunstinteressierte Kurfürst Carl Theodor die Kurpfälzische Akademie der Wissenschaften und gab damit das Startsignal zur Anlage der Sammlung römischer Steindenkmäler. Der Mannheimer Altertumsverein von 1859 setzte im 19. Jahrhundert diese Tradition fort. Im 20. Jahrhundert, insbesondere seit den 90er Jahren, gewann das denkmalpflegerische Engagement des Museums in Mannheim und Umgebung dann zunehmend an Bedeutung.

Bis zum Zweiten Weltkrieg hatten alle diese Funde ihren Ort im Mannheimer Schloßmuseum. Sie versanken im Bombenhagel des Zweiten Weltkriegs in Schutt und Asche. Bereits in den ersten Nachkriegsjahren wurde ein Großteil der Bestände sukzessive geborgen und notdürftig restauriert. Ab 1960 setzte auf Wunsch der Landesdenkmalbehörde, Teil des Baden-Württembergischen Kultusministeriums, die denkmalpflegerische Arbeit des damaligen Reiss-Museums ein.

Besondere Bedeutung für die neu eröffnete Präsentation »Ein Hauch von Rom. Schätze aus den Mannheimer Sammlungen« hat in diesem Zusammenhang die Untersuchung der römischen *Villae rusticae* u. a. in Schriesheim, Heppenheim und auch in Oftersheim.

Das Wissen um die außerordentliche Bedeutung des letztgenannten Fundorts verdanken wir der Initiative von Mathilde Grünewald, Hauptautorin des vorliegenden Begleitbuchs, die als wissenschaftliche Leiterin der Ausstellung die Wandmalereien der römischen Villa von Oftersheim erforscht hat. Sie hat veranlasst, dass Wände zweier unterschiedlicher Räume dieser Villa rustica anhand von diagnostischen Fragmenten rekonstruiert werden konnten. Diese malerisch gestalteten Wandrekonstruktionen stellen ein Highlight der Präsentation dar. Aus diesem Engagement entwickelte sich eine Kooperation mit der Gemeinde Oftersheim und ihrem Heimat- und Kulturkreis.

Seit dem 18. Jahrhundert wurden die Festungen am Rhein aus valentinianischer Zeit untersucht, insbesondere die Anlagen bei der vormaligen Neckarmündung in den Rhein bei Neckarau und Altrip spielten hier eine wichtige Rolle. Seit 1990 hatte sich Alfried Wieczorek als Leiter der archäologischen Sammlungen und Denkmalpflege des Mannheimer Museums verstärkt um die Auswertung der Forschungsergebnisse gekümmert. Auf der Grundlage der vorliegenden Dokumentationen hat er die Befes-

tigungsanlagen bei Neckarau rekonstruiert und unter anderem auch die Aufmerksamkeit auf eine Reihe hierbei entdeckter, mehrfach verwendeter Spolien gelenkt, die ebenfalls in der Ausstellung zu sehen sind.

Im Zuge der Ausstellungsvorbereitungen wurde der beklagenswerte Zustand der Mannheimer Römersteine augenscheinlich. Diese bedeutenden Steindenkmäler, unter anderem die ältesten Reitergrabsteine vom Rhein und auch die weltweit einzige Stele mit dem Bild eines Tuba-Bläsers, befanden sich in ernster Gefahr. Die provisorischen Klebungen der Nachkriegszeit lösten sich, der Zerfall und unwiederbringliche Verlust einer ganzen Reihe dieser bedeutenden archäologischen Sammlungsstücke war absehbar. Der Entscheidung des Mannheimer Altertumsvereins unter seinem Vorsitzenden Hermann Wiegand, die Finanzierung der Rettungsmaßnahmen, der Reinigung und Restaurierung der römischen Stelen, Altäre und Weihesteine zu übernehmen, verdanken wir, dass diese wichtigen Zeugnisse hier in den Reiss-Engelhorn-Museen nun wieder den Besucherinnen und Besuchern gezeigt werden können.

Mit der Eröffnung der Ausstellungen zu den Metallzeiten und zur Römerzeit schließt sich der archäologische Rundgang von der Steinzeit bis ins frühe Mittelalter.

Unser herzlicher Dank gilt vor allem Mathilde Grünewald, die die wissenschaftliche Aufbereitung und Gestaltung der Römerzeit-Ausstellung übernommen und das Begleitbuch verfasst hat.

Ein großer Dank gilt allen ehren- und hauptamtlichen Kolleginnen und Kollegen, die mit ihrem großen Engagement ermöglicht haben, dass die neu eröffnete Ausstellung »Ein Hauch von Rom. Schätze aus den Mannheimer Sammlungen« nun der Öffentlichkeit präsentiert werden kann.

Dank gilt abschließend nochmals dem »Mannheimer Altertumsverein von 1859 – Gesellschaft der Freunde Mannheims und der Kurpfalz«, der nicht nur die Reinigung und Restaurierung der römischen Steindenkmäler, sondern auch die Veröffentlichung des Begleitbuchs zur Ausstellung ermöglicht hat.

Alfried Wieczorek – Hermann Wiegand – Michael Tellenbach

MANNHEIMER RÖMER

Friedrich IV. von der Pfalz ließ 1606 die Festung Friedrichsburg bei dem Dörfchen Mannenheim anlegen. In der Gründungsinschrift berief er sich darauf, dass Kaiser Valentinian I. hier schon ein »Bollwerk qeqen die Germanen« errichtet habe.

Kurfürst Johann Wilhelm von der Pfalz (1658–1716) erwarb Antiken in Düsseldorf, die später nach Mannheim gebracht wurden. Sie werden in der Antikensammlung im Museum Zeughaus C 5 gezeigt.

Doch erst Kurfürst Carl Theodor verfügte 1749, dass alle antiken Funde der Kurpfalz nach Mannheim zu schicken seien. Beauftragte Mitglieder der von ihm 1763 gegründeten Kurpfälzischen Akademie der Wissenschaften gingen seit 1764 auf Reisen und kauften zum Beispiel zahlreiche römische Grabsteine aus Mainz an, die heute eine Zierde der Sammlung darstellen. Die Wissenschaftssprache war Latein, die Gelehrten befassten sich alsbald mit den lateinischen Inschriften auf den römischen Steinen. Der Kurfürst ließ sogar erste Ausgrabungen in der Villa rustica von Schriesheim und in Ladenburg unternehmen. Auch andere archäologische Objekte wurden intensiv gesammelt. Seither könnte sich Mannheim »Römerstadt« nennen!

Das Antiquarium electorale oder Antikenkabinett im Schloss diente nicht nur der Ergötzung des Kurfürsten oder gelehrten Studien, es war auch den Bürgern unentgeltlich zugänglich.

Der 1859 gegründete Mannheimer Altertumsverein setzte das Sammeln und Ausgraben fort. »Die Beförderung der Erkenntniß des öffentlichen und häuslichen Lebens vergangener Geschlechter, die Erforschung der geschichtlichen Wahrheit« war seine Maxime, und schöner könnte man nicht ausdrücken, was die Archäologen noch heute antreibt.

Die kurfürstlichen Sammlungen und die stadtgeschichtliche Sammlung des Altertumsvereins wurden seit 1880 im Schloss gemeinsam präsentiert. Beide gingen 1921 und 1922 vertraglich an die Stadt Mannheim über. Die 1939 neu eingerichteten Ausstellungsräume im Schloss wurden 1943–1944 von Bomben schwer getroffen. Die meisten Unterlagen verbrannten, Metall schmolz zu Klumpen, die Römersteine standen noch jahrelang im Schutt. 1950 begannen die Bergungsarbeiten.

Teile der alten Römersammlung wurden immer wieder ausgestellt, zusammengeklebt und restauriert mit den Mitteln der Zeit. Das Engagement des Mannheimer Altertumsvereins ermöglichte es nun 2013–2015, eine größere Anzahl von Steinen zu reinigen und zu konservieren. Ein anderer Teil, bestehend aus zahlreichen Bruchstücken, ist noch immer eingelagert und wartet auf seine Stunde.

Neue Steine kamen als Spolien in fränkischen Grabbauten zutage. Gut möglich, dass diese Steine einst römische Villen im Mannheimer Stadtgebiet zierten. Ebenso möglich ist, dass sie aus dem nahen Ladenburg nach Straßenheim oder von der valentinianischen Festung Neckarau auf das Hermsheimer Bösfeld geschleppt wurden. Seit 1972 ist die Bodendenkmalpflege in der Stadt Mannheim eine Aufgabe der Reiss-Engelhorn-Museen. In den letzten Jahren wurde verstärkt ein Auge auf die römerzeitliche Besiedlung des Mannheimer Raumes gelegt. Wir können noch viele Erkenntnisse erwarten! Leider konnten die wissenschaftliche Aufarbeitung und die Publikationstätigkeit nicht mit den Grabungen Schritt halten.

LITERATUR

Rosmarie Günther, Das Mannheimer Römerbuch, Mannheim 1993.

Inken Jensen und Karl W. Beinhauer, Vom Antiquarium electorale zur Abteilung Archäologische Denkmalpflege und Sammlungen der Reiss-Engelhorn-Museen Mannheim, in: Mannheim vor der Stadtgründung, hrsg. v. Hansjörg Probst, Teil I Band 1, 2007, 314–357.

RÖMERZEIT ZWISCHEN
RHEIN UND ODENWALD

RÖMERZEIT ZWISCHEN RHEIN UND ODENWALD

Das Land zwischen Rhein und Odenwald gehörte in römischer Zeit zum Dekumatland (*decumates agri*) und war zunächst im 1. Jahrhundert n. Chr. von Kelten – Tacitus nannte sie abenteuerlustige Gallier, die umstrittene Böden besetzten –, bald aber auch von germanischen Sueben bewohnt. Im späten 1. Jahrhundert wurde der Neckar-Odenwaldlimes eingerichtet und ab 85 n. Chr. gehörte das Land zur Provinz Obergermanien. Als römischer Zentralort der Gebietskörperschaft, die als CSN (Civitas Ulpia Sueborum Nicrensium) auf Inschriften erscheint, wurde Lopodunum, das heutige Ladenburg, unter Kaiser Trajan (98–117) eingerichtet.

Die wenigen Worte des römischen Historikers Tacitus deuten schon an, dass wir im Mannheimer Raum auf eine Mischbevölkerung aus Kelten (Galliern), Germanen und dann romanisierten Menschen aus fast aller Herren Länder stoßen können, die ihre Spuren durch Trachtbestandteile und Begräbnissitten hinterlassen haben. Das macht die Archäologie hier spannend: Es gibt römische Landgüter, ausgestattet mit allem Komfort der Römerzeit wie Heizungen, Bäder und Wandmalereien wie in Ladenburg, Seckenheim und Oftersheim, und es gibt dorfähnliche Anlagen, in denen die Menschen einheimische germanische Gegenstände und römische Importware ganz selbstverständlich bis weit in das 5. Jahrhundert nebeneinander verwendeten.

Der Rhein bildete zusammen mit seinen Nebenflüssen ein Verkehrsnetz, das die Römer beanspruchten und nutzten. In ruhigen Zeiten war es günstig für den Handel und die Verbindungen unter den Regionen.

Auf Kähnen mit flachen Böden konnten die Siedlungen erreicht und mit Waren beliefert werden, wie man an der Verteilung der Töpferwaren erkennen kann. Landwirtschaftliche Produkte wurden ebenfalls transportiert, denn die Bauernhöfe und Siedlungen produzierten nicht nur für die Eigenversorgung, sondern auch für den Verkauf.

LITERATUR

Die Römer in Baden-Württemberg, hrsg. v. Philipp Filtzinger, Dieter Planck, Bernhard Cämmerer, 3. Aufl., Stuttgart/Aalen 1986.

Die Römer in Baden-Württemberg. Römerstätten und Museen von Aalen bis Zwiefalten, hrsg. v. Dieter Planck, Stuttgart 2005.

RÖMISCHE ZIVILISATION

RÖMISCHE ZIVILISATION

Im Bewusstsein der gebildeten Menschen steht »Rom« für ein straff organisiertes Staatswesen, das sich über Mitteleuropa und Nordafrika erstreckte und dessen Städte groß und prächtig aus Stein gebaut waren. Trinkwasser floss über großartige Aquädukte. Die Soldaten marschierten als Legionäre über gepflasterte Straßen und steckten allenfalls gegen Germanen (oder, weit entfernt, gegen Parther) blutige Niederlagen ein. Wie alle vorindustriellen Gesellschaften beruhte das Römische Reich jedoch auf Landwirtschaft. Die ersten vier Jahrhunderte nach der Zeitenwende werden als »Römisches Klimaoptimum« bezeichnet, mit Durchschnittstemperaturen, die ein wenig höher als heute lagen, und mit ausreichend Feuchtigkeit auch in Nordafrika. Das Überqueren der Alpen war einfacher als in späteren Kaltzeiten. Hungersnöte waren unbekannt. Das änderte sich erst im späten 4. Jahrhundert, als sich das Klima abkühlte.

Die Römer brachten Früchte und Pflanzen über die Alpen, die uns heute unentbehrlich sind: Aprikose, Feige, Edelkastanie (Maronen), Kirsche, Mandel, Pfirsich, Pflaume, Walnuss, Weintraube sowie die Gewürzkräuter Anis, Bohnenkraut, Dill, Koriander. Im Zuge der Romanisierung mag sich auch die Zubereitung des Essens geändert und mancher Koch dem importierten Olivenöl den Vorzug vor Odenwälder Schweineschmalz gegeben haben.

Mietwohnungen verfügten über keinen Herd – das wäre brandgefährlich gewesen. In den Städten gab es, wie heute, vom Stehimbiss bis zum Restaurant viele Möglichkeiten, etwas zu essen. Die Bäcker hatten ebenfalls Verkaufsstände an der Straße, es gab Märkte und Läden, die auf Fleisch oder Geflügel, Gemüse, Obst spezialisiert waren. Ein Becher Wein, eine Hand voll Oliven, ein schneller heißer Teller Linsensuppe oder Kichererbsen, gebratene Sardinen, ein Rettich, daraus bestand das römische Fastfood.

Leben auf dem Lande

Landwirtschaft war die Grundlage allen Wohlstands. Städte mussten ebenso versorgt werden wie die Kastelle am Limes. Nördlich der Alpen wurde daher im Zuge der Besetzung im 1. Jahrhundert n. Chr. noch vor der Einrichtung der Provinzen ein dichtes Netz an Bauernhöfen geschaffen, *Villae rusticae*. Nicht überall gab es genügend einheimische Kelten oder Germanen, die man in die Versorgungsketten einbeziehen konnte, wie vermutlich im Neckarraum bis zum Odenwald. In dem Augenblick, als die Reichsgrenze vorgeschoben und gegen 80 n. Chr. mit dem Limes abgesteckt und unter Kontrolle gebracht war, ließen sich nicht nur Bauern aus dem Westen und aus dem Dienst entlassene Soldaten, sondern auch wohlhabende Römer östlich des Rheins nieder.

»Einheimische« und »römische« Bauernhöfe unterschieden sich durch ihre Anlage, die Architektur und die verwendeten Materialien. Auch wenn in der ersten Phase einer Villa rustica zumeist ein Fachwerkbau errichtet wurde und erst später, mit wachsendem Wohlstand, ein Steingebäude – gebrannte Ziegel lagen schnell auf dem Dach, die Wände wur-

den verputzt und bemalt, wenigstens ein Raum mit Fußboden-und Wandheizung versehen, und ohne ein Badegebäude wollte man auch in Germanien nicht leben. Dazu wurde sauberes Wasser aus einem Brunnen benötigt. Bis auf den Brunnen ist nichts davon in den germanischen Gehöften zu finden. Wörter wie Fenster, Ziegel, Dach, Mauer, Keller stammen aus dem Lateinischen.

Das Herrenhaus einer Villa rustica verfügte zumeist über eine Veranda (*porticus*), gerne zur Südwestseite, deren steinerne Säulen, die auf einer niedrigen Brüstung standen, das vorgezogene Dach trugen. Vor allem bei Schuppen begnügte man sich mit Holzpfosten in Sockelsteinen.

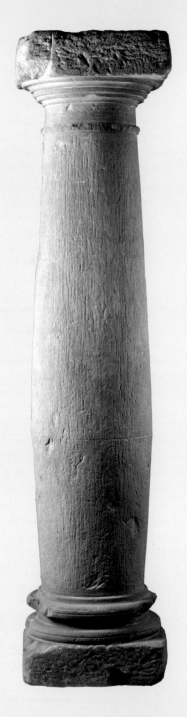

LITERATUR

Wolfgang Behringer, Kulturgeschichte des Klimas, München 2007, 86–90.

Nutrire L'Impero. Storie di alimentazione da Roma e Pompei. Ausstellungskatalog Rom 2015.

Säule einer Portikus
aus Mannheim-Seckenheim, Hochstätt, Villa rustica. Gelbbrauner Sandstein, Höhe 1,43 m.

Alltag auf dem Tisch

Die Bevölkerung der Siedlungen zwischen Rhein und Neckar bestand aus einer bunten Mischung von romanisierten Kelten (Bauinschrift des Stadtrats Gaius Candidius Calpurnianus, S. 127), Germanen wie den Neckarsueben und Leuten aus dem gesamten römischen Reich. Ärmere und reichere Menschen hatten verschiedene Ansprüche.

Geschirr für Küche und Tafel war zu unterschiedlichen Preisen zu erwerben, je nach Qualität. Auf eine spezielle Weise gebrannte Terra Sigillata zierte mit roten Tellern und Schüsseln die Tische. Vor allem die leuchtende rote Farbe, aber auch die glatte Oberfläche machten die Ware beliebt. Die nächstgelegenen Produktionsbetriebe arbeiteten in Rheinzabern, doch belieferten sie nicht alleine den hiesigen Markt, auch La Graufesenque, Lezoux, Blickweiler und andere gallische Töpferorte sind vertreten.

Das Geschirr wurde in genormten Formen und Maßen hergestellt. Teller konnten schon damals gestapelt werden.

Sicher billiger wurden graue Schüsseln und Teller aus gröberem Ton verkauft. Die Formen bestimmter glattwandiger schwarzer Schüsseln, die man heute »Terra Nigra« nennt, leiten sich aus Gallien her, wo sie ähnlich schon im frühen 1. Jahrhundert getöpfert wurden. Die grauen bis schwarzen Oberflächen erhielten ihren Glanz nicht durch Polieren, sondern durch einen Überzug (Engobe).

Nicht nur Formen verbreiteten sich wohl mit wandernden Töpfern, auch Keramik selbst wurde großräumig verhandelt, aus Gallien ebenso wie aus Frankfurt-Nied (Nida).

In Heidelberg lagen Töpfereien, die sicher einen großen Teil des lokalen Bedarfs an Kochtöpfen und schlichtem schwarzen Geschirr gedeckt haben, ebenso an helltonigen Krügen. Während es zahllose Veröffentlichungen zu Terra Sigillata (und in Rheinzabern ein eigenes Museum) gibt, sind leider die Heidelberger Töpfereifunde bislang nicht aufgearbeitet.

Im Kurfürstlichen Antiquarium gingen nicht nur die Unterlagen zu den meisten Objekten bei den Kriegszerstörungen 1944 in Flammen auf, auch die Exponate selber tragen deutliche Spuren. Die helltonigen schlanken Krüge sind teilweise schwarz verbrannt.

LITERATUR

Pia Eschbaumer, Terra Sigillata. In: Thomas Fischer (Hrsg.), Die römischen Provinzen. Eine Einführung in ihre Archäologie. Stuttgart 2001, 267–290.

Berndmark Heukemes, Römische Keramik aus Heidelberg. Mat.Röm.-Germ. Keramik 8, Bonn 1964.

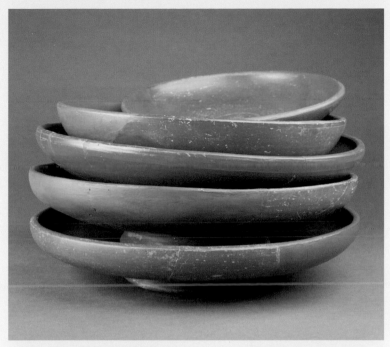

Stapel von Terra Sigillata-Tellern
Verschiedene Fundorte. Die Gleichförmigkeit ist gut zu erkennen.

Terra Nigra-Becher aus der Villa rustica von Oftersheim. Höhe 10,8 cm.

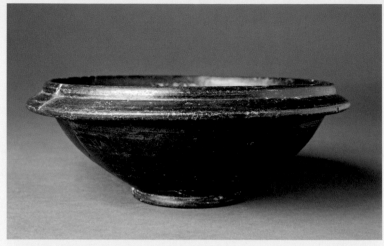

Kragenschüssel
Terra Nigra, aus Ladenburg. Höhe 12,7 cm.

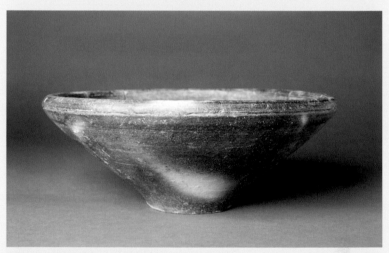

Schrägwandige Schüssel mit eingezogenem Rand
Terra Nigra, aus der Villa rustica von Oftersheim. Höhe 9 cm.

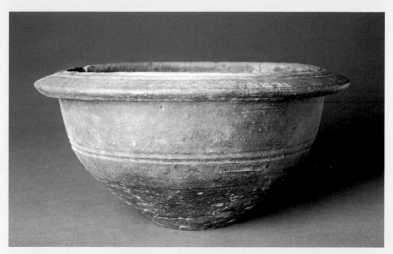

Schüssel mit Horizontalrand
Grauer gröberer Ton, aus der Villa rustica von Oftersheim. Höhe 11,5 cm.

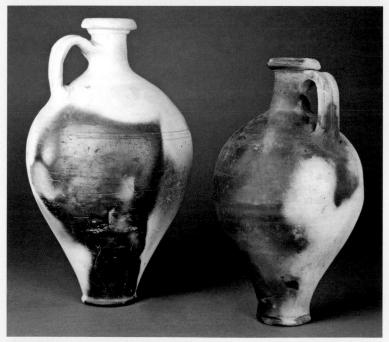

Zwei helltonige Krüge aus dem Kurfürstlichen Antiquarium. Die schwarzen Flecke rühren vom Schlossbrand 1944 her. Die Fundorte sind nicht mehr bekannt. Der linke Krug ist 24 cm hoch.

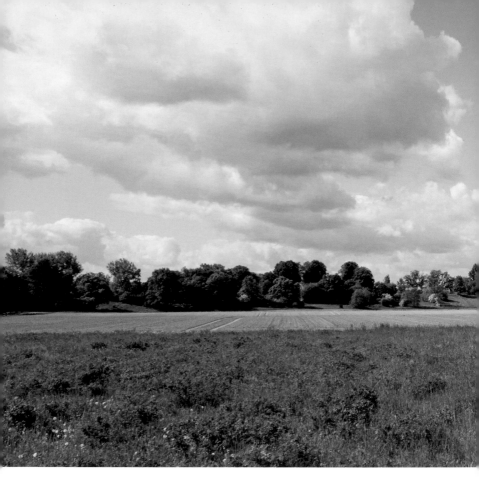

Zum Beispiel:
Die Villa rustica von Oftersheim

Als in den 1960er Jahren das damalige Reiß-Museum auf Wunsch des Kultusministeriums wieder die Bodenforschung im Mannheimer Raum übernehmen sollte, beauftragte man Erich Gropengießer, Assistent am Museum, mit der Untersuchung einer als römische Villa bekannten Fundstelle bei Oftersheim, Rhein-Neckar-Kreis. 1964 und 1965 legte er eine Anzahl schmaler Schnitte an und dokumentierte Gebäudereste. Ein Grundriss der gesamten Hofanlage, die sich vermutlich bis an die Binnendünen erstreckte, war dadurch allerdings nicht zu gewinnen.

Die Villa rustica wurde frühestens im späten 1. Jahrhundert auf einem zuletzt in der Hallstattzeit genutzten Gelände erbaut. Mit den Grabungsschnitten waren zwei mit Hypokausten ausgestattete Räume, ein gemauerter Keller sowie eine gekieste Hoffläche angeschnitten worden. In einem tiefen Brunnen trafen die Ausgräber auf eine große Anzahl von Wandverputzfragmenten, die schon

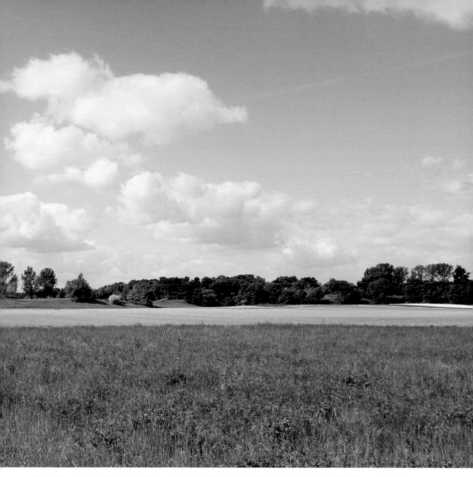

Blick über das Gelände der Villa rustica bei Oftersheim, Rhein-Neckar-Kreis. Die römerzeitliche Situation mit Blick auf die eiszeitlichen Binnendünen hat sich bis heute erhalten.

zur Römerzeit dort eingefüllt waren. Um die Mitte des 3. Jahrhunderts wurden die Gebäude systematisch dekonstruiert. Die Dachziegel und die Hypokaustziegel zerschlug man, die Nägel wurden aus den Balken gezogen und gerieten dabei krumm, die Mauern wurden teilweise bis in die Fundamente ausgebrochen. Die Holzbalken transportierte man offenbar ab (der Rohstoff Holz war immer wertvoll). Alles Verwertbare wurde einge-

packt, übrig blieben Scherben, ein paar verlorene Fibeln, ein Kinderarmreif, viele verbogene Nägel.

Nach dem Abbruch der Anlage bildete sich Humus über dem Gelände. Heute ist es Ackerland.

50 Jahre nach der Grabung konnten nun Fragmente als Grundlage einer Rekonstruktion von zwei bemalten Wänden herangezogen werden.

Villa rustica Oftersheim
Nach den Unterlagen der
Ausgrabung 1964/65 und den
Befundzeichnungen von Heini Geil
erarbeiteter Plan. Ganz rechts ein
Keller, nach links folgt scheinbar
ohne Zusammenhang ein Raum mit
Hypokaustpfeilern der Fußboden-
heizung, weiter im Westen befand
sich ein weiterer geheizter Raum.
Nach der Südseite lag wohl der
leicht gekieste Hof.
Aus Schnitt S 3/S 1 stammen
mehrere Hundert Fragmente von
bemaltem Wandverputz.

S 2

S 20 S 22

S 13 S 21

S 23

S 1 S 1

S 24 S 25

S 10

S 8

S 26

S 27

S 11

Durchgezogene Linien mit S 1 usw.:
Grabungsschnitte, rot: erhaltenes
Mauerwerk, gestrichelt: Ergänzungen.
(Mathilde Grünewald und Dagmar
Dietsche-Pappel)

S 7

S 14 S 18

S 19

S 9

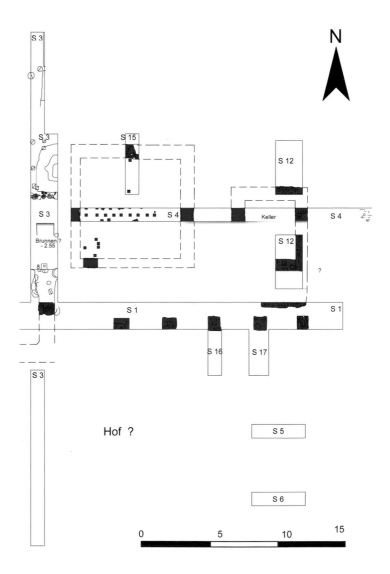

N

S 3

S 3

S 15

S 12

S 3

S 4

Keller

S 4

Brunnen ?
- 2.55

8

S 16

S 17

S 1

S 1

S 12

S 12

?

S 3

Hof ?

S 5

S 6

0 5 10 15

RÖMISCHE WAND-
MALEREIEN AUS EINER
VILLA IN OFTERSHEIM

Rüdiger Gogräfe

Die in das Museum gelangten Fragmente gehören im Wesentlichen zu einem weißgrundigen und einem rotgrundigen Wandsystem. Sicher identifizierbare Reste von Deckenverputzen fanden sich nicht. Die Fundsituation erlaubt keine Zuordnung an einen Raum mit bekannten Wandmaßen. Es ist davon auszugehen, dass die rot- und weißgrundigen Malereien nicht nur jeweils zu einer Wand gehörten, sondern dass beide Komplexe auf je eine vollständige Raumausstattung mit vier ähnlich dekorierten Wänden zu verteilen sind. Das zur Verfügung stehende Fundmaterial gestattet allein das Wiederherstellen von idealtypischen Dekorationssystemen. Konkretere Aussagen, wie sich die verschiedenen Wände des rotgrundig oder weißgrundig bemalten Raumes voneinander unterschieden, sind nur in sehr geringem Maße möglich.

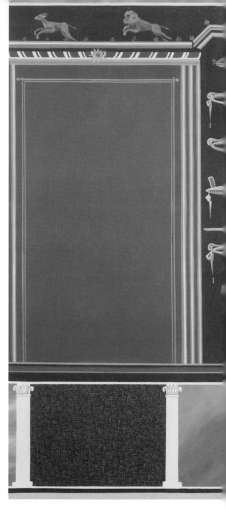

Rotgrundige Kandelaberwand

Die Fragmente dieses Systems lassen sich als die einer roten Feldermalerei mit dazwischenstehenden schwarzgrundigen Schirmkandelabern erkennen, wie sie in unzähligen Beispielen römischer Wandmalerei vorliegt. Einige Elemente unterscheiden sich jedoch von den üblichen, rein flächig zu verstehenden Feldermalereien und heben die Oftersheimer Dekorationen vom gängigen Repertoire ab.

Das System besteht aus einer Unterzone mit einem rosagrundigen Spritzsockel und Sockelfeldern, die von Säulchen auf weißen, schwarz gerahmten Basen und mit korinthisierenden Kapitellen getrennt werden. Die Höhe der Säulchen und damit der gesamten Sockelfelder kann allein nach üblichen Proportionen geschätzt werden. Zwischen den Säulchen liegen bunte Felder, die verschiedene in der Antike besonders berühmte Marmor-

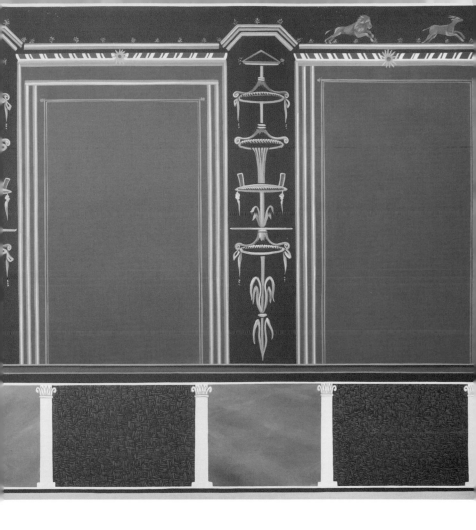

arten imitieren: Hier sind vor allem die Fragmente einer ockergelben Malerei mit rötlicher Äderung erhalten, welche numidischen Marmor aus dem heutigen Tunesien nachahmt. Daneben gab es eine andere, nur in wenigen Bruchstücken überlieferte Marmorimitation mit schwarzem Grund und grünen Farbtupfern, die entweder grünen ägyptischen oder lakonischen Porphyr imitierte (Krokeischer Stein, Porfido verde antico).

Beide Sorten waren abwechselnd auf die Wand gemalt und ergaben einen reichen und bunten Farbwechsel, der in seiner Art sehr verbreitet war.

Diese sogenannte Unterzone wurde von einem schwarzen und vermutlich gelben Streifen von der Hauptzone getrennt, die sich durch den üblichen Wechsel roter Felder und schwarzer Lisenen auszeichnet. Anders als sonst sind die roten Felder nicht von einem einfachen Streifen

Rekonstruktion der roten Wand mit Einzeichnung der Schlüsselfragmente.

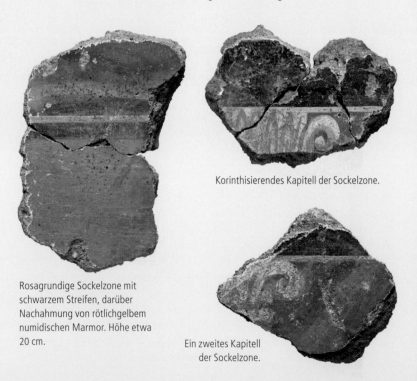

Korinthisierendes Kapitell der Sockelzone.

Rosagrundige Sockelzone mit schwarzem Streifen, darüber Nachahmung von rötlichgelbem numidischen Marmor. Höhe etwa 20 cm.

Ein zweites Kapitell der Sockelzone.

Fragment des Sockelfeldes mit Nachahmung
von Krokeischem Stein (Porfido verde antico).
Ein grüner Pinselstrich misst etwa 2 cm.

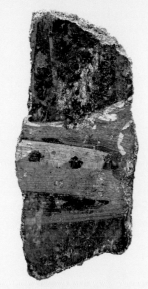

Fragment eines Kandelaberschirms.

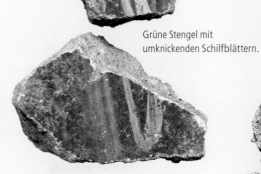

Grüne Stengel mit
umknickenden Schilfblättern.

Fragment des oberen
schwarzen Frieses. Die
Schräge ist 12 cm lang.

Hinterbeine eines springenden Rehs
oder einer Gazelle, Länge 5 cm.

umrahmt: Oben werden sie durch einen perspektivisch gesehenen Kassettenfries begrenzt und seitlich von einer sich dreifach wiederholenden Abfolge fein abschattierter Striche: Dies sind die Kanneluren dünner Säulchen, die das abschließende Gebälk mit seinem Kassettenfries tragen. Leider sind die Stellen, an denen der Fries auf den Säulchen lag, nicht erhalten, und es bleibt unklar, ob diese Säulchen parataktisch nebeneinander oder in perspektivischer Tiefenstaffelung angeordnet waren. Immerhin ist erkennbar, dass es waagerecht unter dem Kassettenfries zwei verschiedene Varianten von Binnenstrichen gab: einen doppelt gezogenen gelben Strich einer einfachen Binnenrahmung und einen schmalen gelben Streifen, der farblich in sich fein differenziert ist und eine zweite innere Ädikularahmung darstellt.

Die schwarzen Lisenen werden oben von einem summarisch angegebenen gelben Gebälk abgeschlossen und gehen in dieser Form auf die sogenannten Standuhrenmotive des 4. pompejanischen Stils zurück. In diesen »Standuhren« stehen Kandelaberschirme. Diese besitzen grüne Stengel mit mehreren umknickenden grünen Schilfblättern und verschiedenen übereinandergestaffelten Schirmchen. Seitlich hängen an ihnen Bommeln und Bänder herab, und auf ihrer Oberseite erkennt man ein Volutenmotiv. Hiermit ist in einem Falle ein ungewöhnliches horizontal verlaufendes Blattmotiv verbunden. Der übliche grüne Mittelstengel wurde vereinzelt durch einen dicken, ausladenden weißlichen Ständer ersetzt, neben dem die Ecke eines Podestes sichtbar ist, auf dem ein

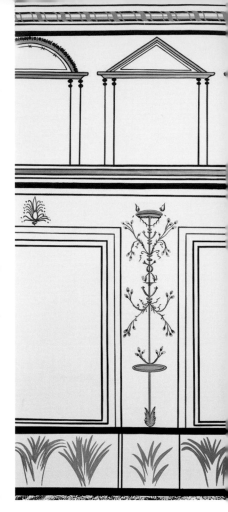

nicht mehr identifizierbares Motiv liegt, ursprünglich vielleicht ein Vogel oder ähnliches. Problematisch ist der obere Abschluss der Kandelaber. Von den sonst verbreiteten figürlichen Motiven fehlt jede Spur, und so wurde hier eine spitze Ecke als eine Art abschließender baldachinartiger Bedeckung des Kandelabers interpretiert.

Über dieser Zone aus Lisenen und Feldern liegt ein schwarzer Fries, auf dessen

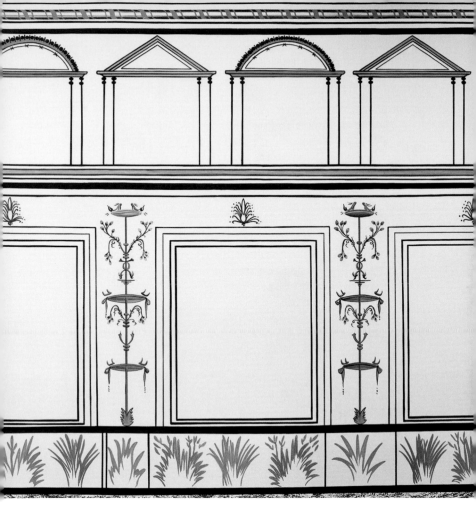

Boden zwischen feinen Blüten Rehe oder Gazellen und Raubkatzen gemalt waren. Hierüber folgt ein mehrfarbiger Streifen, der wiederum als malerische Umsetzung eines architektonischen Gebälks zu verstehen ist, und schließlich eine weiß belassene Oberzone.

Weißgrundige Kandelaberwand

Die zweite Dekoration ist eine weißgrundige Feldermalerei. Sie besteht aus Unter-, Haupt- und Mittelzone. Die untere Zone setzt sich wiederum aus einer Plinthe in Form eines sehr hohen Spritzsockels und Sockelfeldern mit grünen Pflanzenbüscheln zusammen. Darüber liegt die Hauptzone mit Schirmkandelabern zwischen weißen Feldern. Die Schirmkandelaber sind sehr filigran gemalt, und nach ihren unterschiedlichen Breiten muss es wenigstens zwei verschiedenartige Kandelabertypen

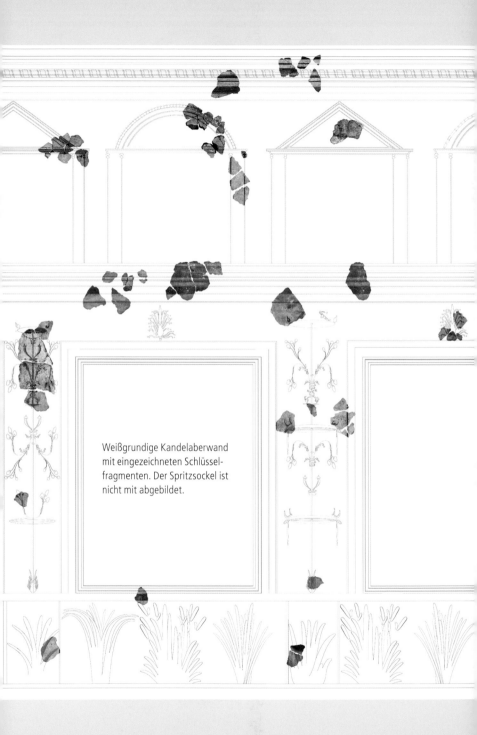

Weißgrundige Kandelaberwand
mit eingezeichneten Schlüssel-
fragmenten. Der Spritzsockel ist
nicht mit abgebildet.

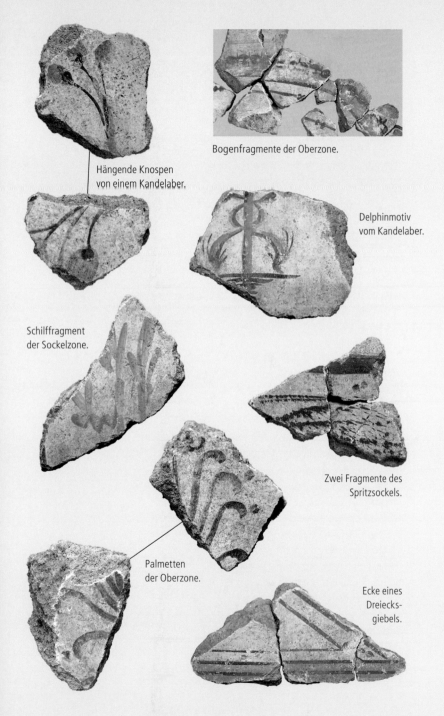

Bogenfragmente der Oberzone.

Hängende Knospen
von einem Kandelaber.

Delphinmotiv
vom Kandelaber.

Schilffragment
der Sockelzone.

Zwei Fragmente des
Spritzsockels.

Palmetten
der Oberzone.

Ecke eines
Dreiecks-
giebels.

gegeben haben. Aus dem dünnen Kandelaberschaft entwachsen pflanzliche Triebe mit Knospen. Sie wechseln sich mit Delphin- und Füllhornmotiven ab. Die Schirmchen sind einfacher als diejenigen der roten Wand. Auf mehreren Schirmchen ist ein gelbes Motiv sichtbar, das an die seitlichen Arme einer Kithara erinnert, die bei anderen Malereien auch tatsächlich als Dekoration von Kandelaberschirmen dienen. Die Qualität der Malerei unterstreicht jedoch einer der obersten Schirmchen, an dem mit perspektivischer Tiefenwirkung gemalt ein Band mit Knoten herabhängt. Der andere Abschlussschirm zeigt auf seinem Rand zwei grüne Vögel mit einer Federhaube, ein Motiv, das letztlich auf das in der Antike berühmte Taubenmosaik des Sosos zurückgehen wird.

Die Hauptzone wird von einer Folge ockerfarbener Streifen und Striche abgeschlossen, über denen die Oberzone mit einer Abfolge aus unterschiedlichen Ädikulen folgt: Sie bestehen aus feinen Säulchen mit kleinen Wulstkapitellen und sind abwechselnd mit Dreiecksgiebeln und Archivolten bekrönt. In einem Giebelfeld gab es nach Ausweis eines allein in Fotografie zugänglichen Fragments ein Motiv mit einem Füllhorn, weshalb man sich auch die anderen Tympana mit vergleichbaren Dekorationen geschmückt vorzustellen hat. Oberster Wandabschluss hierüber war schließlich eine weitere Streifenabfolge, deren mittlerer Teil mit S-förmig umwundenen Streifen den Eindruck eines architektonisch zu verstehenden Gebälks unterstreicht.

Datierung: Malereien von Schirmkandelabern kommen vor allem im 1. und dem frühen 2. Jahrhundert n. Chr. vor. Die sehr feine und graphische Malweise der Säulchen der roten Wand könnte vor klassizistischen Stiltendenzen des frühen 2. Jahrhunderts verständlich sein.

LITERATUR

Rüdiger Gogräfe, Die römischen Wand- und Deckenmalereien im nördlichen Obergermanien, Archäologische Forschungen in der Pfalz 2, Neustadt a.d.W. 1999.

Alix Barbet, La peinture murale en Gaule romaine, Paris 2008.

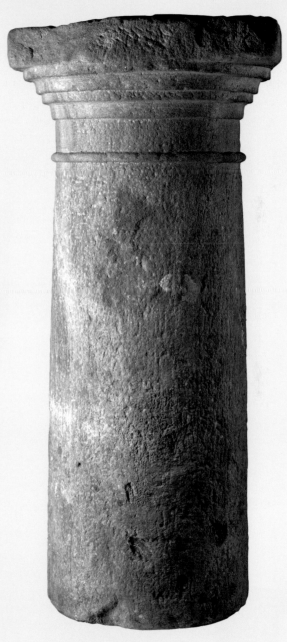

Säulenfragment aus Ladenburg
rötlicher Sandstein, Höhe noch 1,03 m.

Drei Stichel, Eisen, Länge 10,4 bis 13,4 cm, aus der Villa rustica von Oftersheim.

Kleiner Hohlmeißel, Eisen, Länge 10,5 cm und Durchschlag, Eisen, Länge 13,6 cm, aus der Villa rustica von Oftersheim.

Kleines Einsteckeisen oder Amboss, Eisen, Höhe 2,9, Breite 6,2 cm, aus der Villa rustica von Oftersheim.

Gerät aus Eisen, oben mit einer Schneide und seitlich einem Dorn, Länge 17,6, Breite 6 cm. Die Holzschäftung ist vergangen. Villa rustica von Oftersheim. Entfernt ähnlich ist ein »Hufschaber« aus Seebruck.

Stilus, Spitze verbogen, Eisen mit Messingtauschierung. Länge 11 cm, aus der Villa rustica von Oftersheim.

LITERATUR

Wolfgang Gaitzsch, Eiserne römische Werkzeuge. BAR Int. Ser. 78, 1980.

Marcus Junkelmann, Die Reiter Roms I, Mainz 1993, 53–56.

GERÄTSCHAFTEN UND WERKZEUG

Ein Stilus wie der in Oftersheim gefundene diente bestimmungsgemäß zum Eintragen von Notizen in eine Wachsschicht, die auf eine Holztafel gestrichen war. Allerdings konnte die scharfe Spitze auch zweckentfremdet werden und zum Beispiel einen Namen in eine harte Oberfläche einritzen. Besitzerinschriften sind häufig auf der Außenseite von Näpfen aus Terra Sigillata zu finden, woraus geschlossen werden darf, dass das Geschirr in Regalen abgestellt war und der Eigentümer einen anderen Benutzer abschrecken wollte. Aus militärischen Einrichtungen, in denen die Männer auf engem Raum zusammenlebten, sind viele derartige Ritzungen bekannt.

Ein Terra Sigillata-Teller trägt dort, wo man den Besitzernamen vermutet, einen Wunsch: Martiali f, das heißt »dem Martialis glücklich«, gutes Gelingen also. Der Teller trägt innen den Stempel des Töpfers Gemelenus, der im 2. Jahrhundert zunächst in Vichy und dann in Blickweiler (heute ein Teil von Blieskastel, Saar-Pfalz-Kreis) gearbeitet hat.

Ein sehr großer Teller, eine Servierplatte aus lokalem Ton mit einem rötlichen Überzug, wurde groß und grob mit dem Besitzernamen im Genitiv versehen, SIICVNDINII. Die Platte schreit, wenn sie leer ist, geradezu heraus »Ich gehöre dem Secundinius!« Oder ist der Name gar Secundine aufzulösen und würde uns dann die Besitzerin angeben? Ob der Besitzer (oder die Besitzerin) sie einmal verliehen hatte? Das E mit zwei Strichen stammt aus der Kursivschrift.

Namenszug Secundinii oder Secundine, eingeritzt in die Platte.

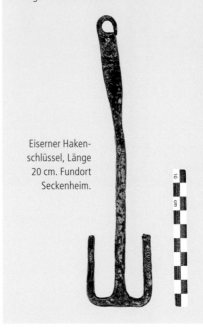

Eiserner Hakenschlüssel, Länge 20 cm. Fundort Seckenheim.

Einbrecher und Diebe gab es schon in der Antike, jeder Hausherr bemühte sich, seine Türen und Schränke zu verschließen. Ein großer eiserner Hakenschlüssel sperrte ein aus Holz gefertigtes Schloss auf oder zu.

LITERATUR

Gefährliches Pflaster. Kriminalität im Römischen reich. Xantener Berichte 21, Mainz 2011.

Lothar Bakker und Brigitte Galsterer-Kröll, Graffiti auf römischer Keramik im Rheinischen Landesmuseum Bonn. Köln 1975.

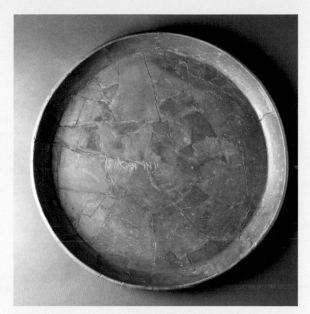

Platte aus gelblichem Ton mit rötlichem Überzug aus Ladenburg.
Durchmesser 41,2 cm, Höhe 4,4 cm.

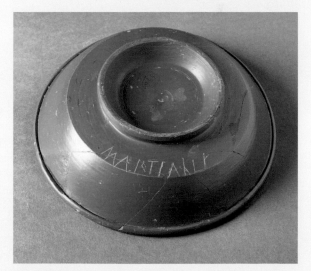

Terra Sigillata-Teller mit Ritzung »Martiali f« aus Ladenburg. Durch-
messer des Tellers 17,7 cm, des Standrings 8,3 cm. Ein alter Aufkleber
erzählt uns, dass »Witwe Schmit 1898« den Teller geschenkt hat.

DAS GELD DER RÖMER

Daniel Franz

Bei den in der römischen Kaiserzeit verwendeten Münzmetallen handelte es sich um Gold, Silber und verschiedene Bronzelegierungen. Ausgeprägt wurde das Geld in sieben verschiedenen Nominalen: *aureus, denarius, sestertius, dupondius, as, semis* und *quadrans*.

Unter der Herrschaft des Augustus (27 v. Chr. – 14. n. Chr.) betrug das Gewicht des Aureus 1/42 der römischen Libra (Pfund), wobei das Gewicht der Goldmünzen zur Zeit Neros (54–68 n. Chr.) weiter reduziert wurde. Allerdings war der Goldpreis im Verlauf der römischen Geschichte Schwankungen unterworfen, welche zum Beispiel durch Kriege ausgelöst wurden. Auf seinen Feldzügen in Gallien (58–51/50 v. Chr.) konnte Gaius Julius Caesar derart reiche Beute machen, dass er das Pfund Gold in Italien und den Provinzen zum Preis von 3000 Sesterzen veräußern ließ (Sueton Caes. 54,2). Auch im Verlauf des von wirtschaftlichen und militärischen Krisen geprägten 3. Jahrhunderts n. Chr. schwankte das Gewicht des Aureus erheblich. In der Spätantike wurde der Aureus schließlich durch den Solidus ersetzt, dessen Wert 1/72 der römischen Libra entsprach.

Über einen langen Zeitraum hinweg bildete der Denar die Standardsilbermünze des Römischen Reichs, im Rhein-Neckar-Raum belegen Funde sogar den Umlauf einzelner Stücke über mehrere Jahrhunderte. Auch beim Denar verringerten sich Gewicht und Feingehalt im Laufe der Kaiserzeit, bis er im 3. Jahrhundert schließlich vom nur noch versilberten Antoninian als Leitmünze abgelöst wurde.

Unter Kaiser Augustus wurde begonnen, den Sesterz als Messingmünze herzustellen. Der Sesterz war auch als Recheneinheit von Bedeutung, so wurden etwa die Gehaltsklassen römischer Beamter nach ihrem Einkommen in Sesterzen benannt. Wie andere Münzen der Kaiserzeit war auch der Sesterz im Lauf der Jahrhunderte der Inflation ausgesetzt, so dass der Nominalwert schließlich den Materialwert überstieg, bis die Prägung um 260 n. Chr. eingestellt wurde.

Der Dupondius besaß den doppelten Wert eines As und ist seit neronischer Zeit daran zu erkennen, dass das Bildnis des Kaisers auf der Vorderseite der Münze mit der Strahlenkrone geschmückt ist. Auch der Dupondius wurde, wenngleich er mit der Zeit rapide an Gewicht und Wert verlor, bis ins 3. Jahrhundert n. Chr. hinein ausgeprägt.

Der As wurde zu Beginn der Kaiserzeit vor allem in provinzialrömischen Münzstätten hergestellt, welche allerdings bereits unter der Herrschaft des Caligula (37–41 n. Chr.) wieder geschlossen wurden. Eine Folge aus dem so entstandenen Geldmangel war ein rapider Anstieg inoffizieller Nachprägungen, welche auch häufig als Fundmünzen auftauchen. Das Gewicht des As richtete sich nach einer altrömischen Maßeinheit und betrug zwölf *unciae* (Unzen).

Beim Semis, einer Münze im Wert eines halben As, handelt es sich um eine in der Kaiserzeit äußerst selten geprägte Münze, deren Produktion sich auf die Zeit Neros (54–68 n. Chr.) und eventuell bis Hadrian beschränkte.

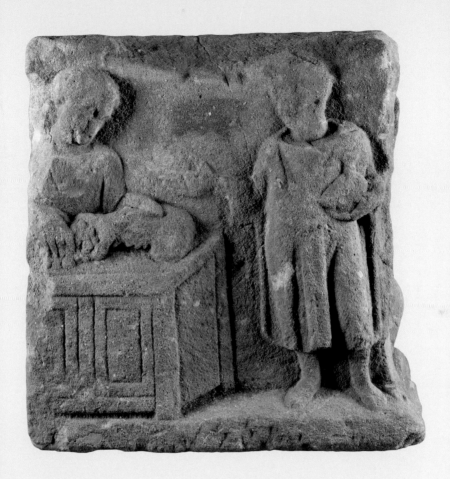

Ladenszene oder Pachtzahlung

Fundort unbekannt, vor 1837, von einem Grabbau. Die Platte aus rötlich-gelbem Sandstein ist 64 cm hoch und 62 cm breit.

Ein Mann steht hinter dem Tresen, ein junger Mann tritt mit einem Geldbeutel ein, die rechte Hand zum Gruß erhoben. Aber was ist auf dem Ladentisch ausgebreitet? Ein Geldsack, aus dem die Münzen fallen? Sicher will der junge Mann etwas bezahlen.

Fast alle ausgestellten Münzen entstammen den Sammlungen, dazu Leihgaben aus Privatbesitz und des RGZM Mainz.

Die Szene stellt einen kleinen Ausschnitt aus dem Wirtschaftsleben eines Unternehmers dar, der mit Stoffen, Holz oder Wein handelte und die Einnahmen von seinen Landgütern und Bauernhöfen verwalten ließ. Seine Verwalter legten ihm schriftlich Rechenschaft ab. Die Buchhaltung wurde auf Papyrusrollen geschrieben, für kurze Notizen oder Briefe verwendete man Holztäfelchen, die mit gefärbtem Wachs gefüllt waren. Mit einem Stilus ritzte man den Text in das Wachs, das mit dem flachen Stilusende wieder geglättet werden konnte.

Ähnlich verhielt es sich mit dem Quadrans, welcher bis in das 2. Jahrhundert n. Chr. die kleinste Münze der Kaiserzeit darstellte und ebenfalls nur selten ausgeprägt wurde.

Bedeutung kam den Münzen neben ihrer Funktion als Zahlungsmittel auch als Bildträger zu. Sie verbreiteten das Bildnis des Kaisers in den Provinzen, und die Motive auf der Rückseite verwiesen oftmals auf bedeutende Ereignisse wie etwa militärische Siege. Damit übernahmen die Münzbilder in der Antike Funktionen von heutigen Medien.

Assem habeas – assem valeas
Hast Du was, bist Du was!
(C. Petronius Arbiter,
Gastmahl des Trimalchio)

Um dem gesellschaftlichen Stand eines Ritters (*eques*) anzugehören, war ein Mindestvermögen von 400.000 Sesterzen erforderlich. Sueton berichtet, dass sich ein Mann unter Kaiser Vespasian für 200.000 Sesterzen die Senatorenwürde kaufte.

Die Währung in der römischen Kaiserzeit 1.–3. Jahrhundert

1 Aureus (Gold): 25 Denare (Silber)
1 Denar: 4 Sesterze (Messing)
1 Sesterz: 2 Dupondien
 (Bronze/Messing)
1 Dupondius: 2 Asse (Kupfer)
1 As: 2 Semisses (Kupfer/Bronze)
1 Semis: 2 Quadrantes (Kupfer)
Geld hieß *pecunia*.

Ein Legionär erhielt im 1. Jahrhundert 225 Denare Sold im Jahr, ein Offizier ein

Mehrfaches. Ein Auxiliarsoldat wurde mit 187 Denaren besoldet. Für eine Schüssel aus Terra Sigillata wurden im 2. Jahrhundert 20 Asse bezahlt. Wachstafeln kosteten im 1. Jahrhundert n. Chr. in Pompeji 1 As, das Wachs dazu 1,5 Asse. Die Entlohnung für Dienste im Bordell betrug 3 Asse. Die Unterbringung und Versorgung in einem Wirtshaus war für die Summe von 2 Denaren zu haben.

Galba, Kaiser 68–69 n. Chr., schenkte einem Flötenspieler, dessen Darbietung ihm besonders gefallen hatte, 5 Denare. Die Leierspieler Terpnus und Diodorus, welche unter Vespasian bei der Einweihung des Theaters des Marcellus auftraten, erhielten eine Gage von jeweils 200.000 Sesterzen, der Tragöde Appellaris sogar 400.000. Mark Aurel, Kaiser von 161 bis 180 n. Chr., setzte ein Kopfgeld von 500 Goldmünzen auf den Quadenherrscher Ariogaesus aus, wer ihn lebendig auslieferte, sollte sogar mit 1000 Aurei belohnt werden.

Ein halber Liter Wein war für 2 bis 5 Asse zu haben, je nach Qualität. Eine einfache Mahlzeit kostete 2 Asse. Eine Portion gekochte Kichererbsen war laut dem Dichter Martial (40–102 n. Chr.) für 1 As zu haben, der Eintritt ins Badehaus kostete 1 Quadrans. Pfirsiche konnten für 1 Denar gekauft werden. Der Preis für ein Pfund Rüben betrug 1 Sesterz, in schlechten Zeiten das Doppelte.

LITERATUR

Wolfgang Szaivert und Reinhard Wolters, Löhne, Preise, Werte. Quellen zur römischen Geldwirtschaft, Darmstadt 2005.

Karl-Wilhelm Weeber, Decius war hier Das Beste aus der römischen Graffiti-Szene, Zürich u. a. 1996.

DIE RÖMISCHE FAMILIE

DIE RÖMISCHE FAMILIE

Wäre es nur so einfach: Großeltern, Eltern und Kinder machen die Familie aus? Die römische *familia* umfasste auch die Sklaven und Freigelassenen. Das zeigt der Grabstein für den kleinen Tiberius Cassius Constantinus. Und »Sklave« bedeutete nicht, dass die betroffene Person in Ketten lag. Der *servus* war unfrei, sein Herr verfügte über ihn, konnte ihn nach Gutdünken verkaufen oder verheiraten, die Kinder aus einer solchen Verbindung gehörten dem Herrn, er konnte sie auch verkaufen. Doch war darüber hinaus eine arrogante Behandlung verpönt und unmenschliche Behandlung wie unangemessene Bestrafung gesetzlich verboten.

Sklaven waren aber nicht bloß unter den einfachen Landarbeitern oder im Bergwerk zu finden, wo sie ein sehr schweres Leben hatten. Oft waren gebildete Personen als Kriegsgefangene in die Gewalt der Römer geraten, dienten als Hauspersonal, waren Ärzte, Verwalter und Lehrer. Und in der Regel wurden sie irgendwann von ihrem Herrn freigelassen oder sie kauften sich selber frei, denn sie konnten eigenes Geld ansparen. Dann erhielt ein Mann den Namen des früheren Besitzers. Zumeist blieb er in der *familia* des Herrn, schuldete ihm Loyalität und war weiter von ihm abhängig. Der freigeborene Sohn eines *Libertus* schließlich war römischer Bürger mit allen Rechten.

LITERATUR

Werner Eck und Johannes Heinrichs, Sklaven und Freigelassene in der Gesellschaft der römischen Kaiserzeit, Darmstadt 1993.

Ingemar König, Vita Romana. Vom täglichen Leben im alten Rom, Darmstadt 2004.

Eine Mutter begräbt ihren Sohn

Grabstein für den Sohn
Fundort Ladenburg, nördlich des Vicus, im Gräberfeld 1908. Roter Sandstein. Der Stein ist noch 1,07 m hoch und 59 cm breit. Den Rahmen um das Schriftfeld zieren seitlich Ranken und oben ein Eierstab mit einer halben Rosette.

D(is) M(anibus)
Annio Ianu
ario Ann(i)
Postumi
liber(to)
Vervicia
mater f(aciendum) c(uravit)

Den Totengeistern! Für Annius Januarius, den Freigelassenen des Annius Postumus, hat seine Mutter Vervicia den Stein setzen lassen.

Der Grabstein für Annius Januarius lässt Vermutungen zu. Der Verstorbene ist ein *libertus*, Freigelassener. Die Mutter Vervicia verschweigt ihren Stand: Ist

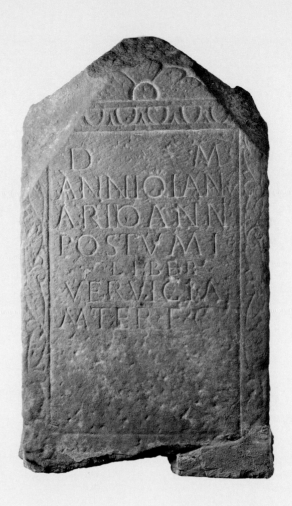

sie noch Sklavin? Eine Freigelassene? Eine Peregrine (eine freie Einheimische ohne das römische Bürgerrecht, vor dem Jahre 212, als alle Freien das römische Bürgerrecht erhielten)? Dann wäre der Sohn – aber wie, denn Schuldsklaverei war schon lange abgeschafft – als Erwachsener in Sklaverei geraten? Die Mutter eines *servus* und dann *libertus* muss eine *serva* oder *liberta* sein, weil Kinder immer dem Recht der Mutter folgten. Doch Vervicia verschweigt es uns. Sie ließ das Wörtchen *liber(to),* dem Freigelassenen,

auch noch so klein auf den Stein schreiben, dass man in Annius Postumus beinahe den Vater des Annius Januarius vermuten könnte … Wollte sie das der Welt mitteilen? Man bedenke, dass Ladenburg eine Kleinstadt mit dem üblichen Tratsch war!

Üblicherweise erhielten freigelassene Sklaven den Namen ihres Patrons. Der Stein ist ein gutes Beispiel dafür, dass abhängige Sklaven und Freigelassene über eigenes Geld verfügten, auch wenn sie von ihren Herren abhängig waren.

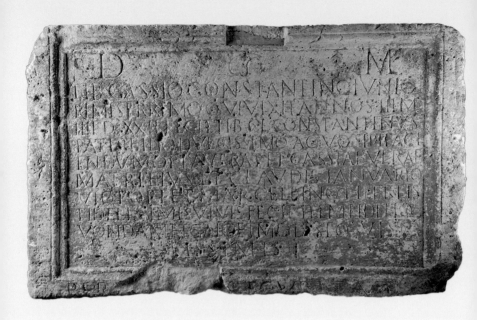

Eine ganze *familia*

Grabstein eines Weinhändlers
Fundort Neuburg a. d. Donau, vor 1769.
Der Kalksteinblock (Höhe 74 cm, Breite
1,18 m, Tiefe noch 49 cm) könnte Bestandteil
eines mehrteiligen Grabmals sein.

Tiberius Claudius Constantinus musste sein
dreijähriges Söhnchen begraben. Da im Feld
des Grabsteins genügend Platz blieb, nahm
er gleich noch die Mutter des Kindes, drei
getreue Freigelassene, Brüder, und drei wei-
tere Männer, alle zu deren Lebzeiten (wohl
bis auf Fidelis), in die Grabinschrift auf. Sie
sollten hier auch beigesetzt werden.
An den Seiten des Steins ließ er die Quelle
seines Wohlstands darstellen, eine Wein-
handlung mit Fässern oder ein Wirtshaus.
Auf der linken Seite steht vielleicht der Wirt

selber hinter einem Tresen mit eingelasse-
nen Trichtern, durch sie konnte der Wein in
kleinere Gefäße abgefüllt werden. Auf der
rechten Schmalseite erkennt man nur noch
oben drei hängende Krüge. Der Text steht in
einem profilierten Rahmen:

D(is) M(anibus)
Tib(erio) Cassio Constantino iunio
ri miserrimo qui vixit annos III m(enses)
IIII d(ies) XXII fecit Tib(erius) Cl(audius)
Constantinus
pater filio dulcissimo a quo sibi faci
endum optaverat, et Cassiae Verae
matri eius et Claudi(i)s Ianuario
Victori et Marcellino libertis
fidelissimis vivis fecit. Item Fideli q
uondam et Gaio et Modesto suis ra
rissimis
perpetua(e) securitat(i)

Den Totengeistern!
Für den beklagenswerten jungen
Tiberius Cassius Constantinus, der 3 Jahre,
4 Monate und 22 Tage lebte. Der Vater
Tiberius Claudius Constantinus hat das
Grabmal für seinen süßen Sohn gesetzt.
Von ihm hatte er sich das für sich selbst
gewünscht!
Und für die Mutter Cassia Vera, und die
allertreuesten Freigelassenen, die Clau-
dier Ianuarius, Victor und Marcellinus, zu
Lebzeiten, und ebenso für seinen einstigen
Fidelis, und seine vortrefflichsten (Diener?)
Gaius und Modestus.
Zur ewigen Ruhe!

Es kommt nicht selten vor, dass der Tod eines
Familienmitglieds zum Anlass genommen
wurde, den Grabstein »*sibi et suis vivus*«, für
sich und die Seinen zu Lebzeiten, zu errich-
ten. Man kann sich aber hier des Eindrucks
nicht erwehren, dass der trauernde Vater
doch auch Geschäftsmann war, der den Platz
und die Arbeit des Steinmetzen nutzen wollte
und deshalb außer der Mutter des Kindes (die
er nicht ausdrücklich als seine Gattin bezeich-
net) Freigelassene und weitere drei Männer
namentlich eintragen ließ, was wohl hieß,
dass diese im Grabmal Platz finden sollten.
Ob der »quondam Fidelis« schon verstorben
war? Und welchen Stand hatten Gaius und
Modestus, die er als »*rarus*«, vortrefflich,
außerordentlich bezeichnet?
Nur sich selbst hat Tiberius Claudius
Constantinus vergessen.

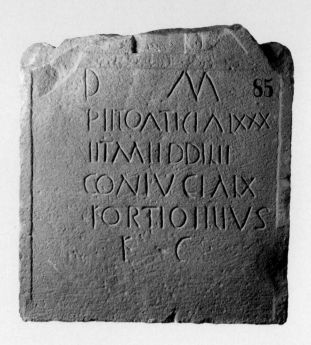

Ein Sohn begräbt seine alten Eltern

Grabplatte

Fundort Neckargemünd, 1770. Der Ort des Grabes ist nicht bekannt. Der Stein muss irgendwann aus dem Linksrheinischen verschleppt worden sein, denn in Neckargemünd gab es keine römerzeitliche Ansiedlung. Die 87 cm breite Platte aus rotem Sandstein ist noch 96 cm hoch, welchen Schmuck das Feld über der Inschrift trug, ist unbekannt.

D(is) M(anibus)
Peto Atici a(nnorum) LXXX
et Meddille
coniugi a(nnorum) LX
Fortio filius
f(aciendum) c(uravit)

Den Totengeistern!
Für Petus, Sohn des Aticus, 80, und Medille, dessen Frau, 60, hat der Sohn Fortio (den Stein) machen lassen.

Für das Ehepaar mit einheimischen Namen bestellte der Sohn einen Grabstein, der die Namen und das ungefähre Alter vermerkt. Da kein Standesamt Geburten verzeichnete, sind derartige Altersangaben, vor allem auf dem Land, nur als Schätzungen zu verstehen, Petus könnte auch 76 oder 83 Jahre alt geworden sein. Die Buchstaben D und M stehen für die Di Manes, die Geister der Toten und Ahnen. Der Stein war ihnen und den beiden Verstorbenen gestiftet.
Einige Buchstaben kommen aus der Schreibschrift (Kursive): das A, das F oder zwei Striche für das E.
Der Grabstein könnte im 4. Jahrhundert gesetzt worden sein.

ALLE WEGE FÜHREN NACH ROM

ALLE WEGE
FÜHREN NACH ROM!

Eine Grundlage der effizienten römischen Verwaltung aller Provinzen von Nordafrika bis Schottland waren gut ausgebaute Straßen. Schnurgerade ziehen sie sich in vielen Gegenden noch heute durch die Landschaft. An wichtigen Straßen und in der Nähe von größeren Siedlungen standen säulenförmige Steine. *Caput viae* Steine hingegen stellte man im Zentrum der Stadt auf, von hier aus wurde die Entfernung gerechnet.

Die Inschrift beginnt stets mit einer Widmung an den oder die regierenden Kaiser. Anlässe für das Setzen eines Steins konnten Straßenreparaturen sein, aber auch Jubiläen eines Kaisers, sie stellten somit Ergebenheitsadressen dar.

Dann wird die Entfernung von oder zu einer Stadt angegeben. In den germanischen Provinzen verwendete man außer der römischen Meile auch das Längenmaß Leuge. 1 Meile (*milia passuum*, 1000 Doppelschritte) entspricht 1,48 km. 1 keltische Leuge entspricht 1,5 MP oder etwa 2,2 km.

Titel und Ämter

Römische Ämter waren nicht mit einer Besoldung verbunden, im Gegenteil wurde erwartet, dass die Amtsträger ihr Vermögen etwa für den Bau oder die Instandsetzung öffentlicher Gebäude einsetzten. Die römischen Kaiser übten faktisch unbeschränkte Macht aus. Die Ämter oder besser die Amtstitel der Republik aber behielten sie auch zur Legitimation bei. Die Titel *Caesar, Augustus, Imperator* standen vor dem Namen.

Tribunicia potestas: die Amtsgewalt des Volkstribunen, zunächst Vertreter des Volks im Gegengewicht zu den Nobiles (Ritter, Senatoren). Später wurde sie den Kaisern zugesprochen, wodurch diese die Innenpolitik kontrollieren konnten.

Consul: Jedes Jahr hatte zwei namengebende Konsuln, die Listen der Konsuln dienten als Jahreszählung. Das Amt des Konsuls wurde vom Kaiser verliehen, es war begehrt, weil der Inhaber in die Reichsaristokratie aufgenommen war. Nur gewesene Konsuln konnten in bestimmten Provinzen Statthalter werden.

LITERATUR

Margot Klee, Lebensadern des Imperiums. Straßen im römischen Weltreich, Stuttgart 2010.

Römerstraße
Im Jahre 1955 wurden bei
Tiefbauarbeiten in Heppenheim/
Bergstraße Teile einer römischen
gepflasterten Straße gefunden.
Die Steine wurden gesichert
und auf dem Feuerbachplatz
eingebaut.
Ein Foto des Pflasters diente als
Vorlage für den in der römischen
Abteilung verlegten Boden.

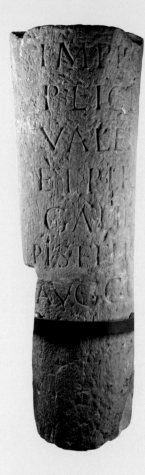

Diese und weitere drei 1944 im Mannheimer Schloss zerstörte Säulen standen einst wohl im Zentrum des antiken Civitashauptortes Lopodunum (Ladenburg). Die Säulen wurden nicht lange nach ihrer Aufstellung im Keller eines römischen Hauses an der Heidelberger Straße 15 versteckt und sorgfältig mit Sand bedeckt, wo sie 1883 ausgegraben wurden.

Kaiser Valerianus und sein Sohn und Mitregent Gallienus regierten seit 253 n. Chr. nebeneinander. Der Stein dürfte zum Amtsantritt der beiden gesetzt worden sein, auf jeden Fall vor dem Jahr 260, denn da geriet Valerian in die Gefangenschaft der persischen Sassaniden.

Die Säule hat die Form eines Meilensteins, doch fehlt jede Entfernungsangabe oder ein CV für caput viae (Ausgangspunkt der Straßen).

Warum die Steine in einem Keller in der Stadt versteckt wurden, wissen wir nicht. Anlass könnte der »Limesfall«, die faktische Aufgabe der rechtsrheinischen Gebiete, gewesen sein. Die Römer dachten immer, sie kämen in diese Gegend zurück. Vielleicht planten die antiken Ladenburger, eines Tages die Säulen wieder aufzustellen?

**Aufgestellt und bald versteckt:
Ergebenheitsadresse aus Ladenburg**
Säule in Form eines Meilensteins,
gestiftet von der Bürgerschaft
Höhe 1,26 cm, Durchmesser oben 41 cm.
Material: Sandstein.

LITERATUR
Rainer Wiegels, Lopodunum II, Stuttgart 2000, 77, Nr. 36, Abb. 39d.

Imp(eratoribus) Caes(aribus)
P(ublio) Licinio
Valeriano
et P(ublio) Licinio
Galieno
piis felicibus
Aug(ustis) C(ivitas) V(lpia) S(ueborum)
N(icrensium)

Für die Kaiser Publius Licinius Valerianus und Publius Licinius Galienus, mit den Titeln Imperator, Caesar, Augustus, den Getreuen, Glücklichen, die Bürgerschaft der Neckarsueben.

Noch 30 Meilen bis Köln!

Der Meilenstein aus Kalkstein von der Rheinstraße stammt aus Remagen und kam 1769 nach Mannheim. Im Jahr 162 n. Chr. wurde er den Kaisern Marcus Aurelius und Lucius Verus gewidmet, ihre Amtstitel erlauben die jahrgenaue Datierung. Der Stein mit einem Durchmesser von 40 cm ist noch 1,21 m hoch.

Imp(eratori) Caes(ari)
M(arco) Aurel(io) Anto
nino Aug(usto) pont(ifici)
max(imo) tr(ibunicia) pot(estate) XVI
co(n)sul III et
Imp(eratori) Caes(ari)
L(ucio) Aurel(io) Vero Aug(usto)
tr(ibunicia) pot(estate) II co(n)
sul(i) II
a Col(onia) Agripp(ina)
m(ilia) p(assuum) XXX

Dem Kaiser und Caesar Marcus Aurelius Antoninus, dem Erhabenen, obersten Priester, Inhaber der tribunizischen Gewalt zum 16. Mal, Konsul zum 3. Mal, und dem Kaiser und Caesar Lucius Aurelius Verus, dem Erhabenen, Inhaber der tribunizischen Gewalt zum 2. und Konsul zum 2. Mal. Von Köln 30 Meilen.

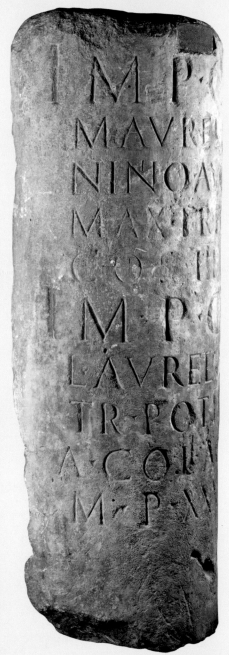

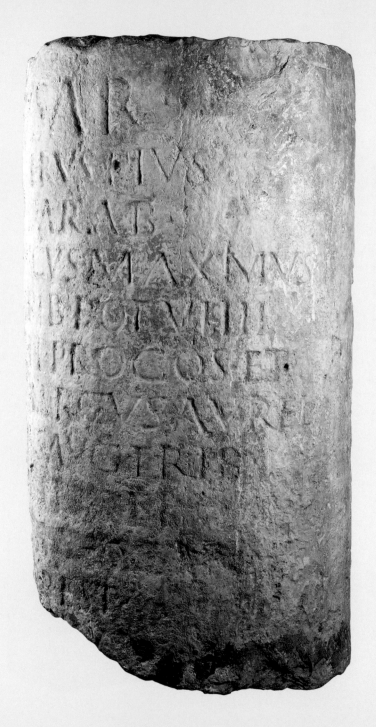

Zwischen Augsburg und Regensburg

Meilenstein von einer Straße zwischen Augsburg (Augusta Vindelicorum) und Regensburg (Legio, Castra Regina), 201 n. Chr. Fundort Igstetterhof, Gem. Bergheim, Lkr. Neuburg-Schrobenhausen, 1631. 1769 oder 1770 kam der Stein nach Mannheim.

Alle Meilensteine in Raetien (Bayern und darüber hinaus) zählen die Entfernung von der Provinzhauptstadt Augsburg aus. Regensburg, der Standort der Legio III Italica, wird kurz als Legio bezeichnet. Unter Septimius Severus, Caracalla und dem mitregierenden Caesar Geta, dessen Name 212 n. Chr. getilgt wurde, ließ man 201 n. Chr. die Straßen in Raetien renovieren und ausbauen. »Vias et pontes restituerunt«, sie stellten Straßen und Brücken wieder her.
Der nur noch 82 cm hohe Stein mit einem Durchmesser von 43 bis 44 cm stand an der Straße nördlich der Donau, 40 Meilen (etwa 60 km) von Augsburg und 56 Meilen (etwa 82 km) von Regensburg entfernt. Er ist aus Kalkstein. Seine linke Seite ist stark verwittert, unten fehlt ein Teil der letzten Zeile.

Imp(erator) Caesar
L(ucius) Sept(imius) Severus Pius
Pertinax Aug(ustus) Arab(icus)
Adiab(enicus) Parthicus maximus
pontif(ex) max(imus) trib(unicia)
pot(estate) VIIII
imp(erator) XII co(n)s(ul) II p(ater)
p(atriae) proco(n)s(ul) et
Imp(erator) Caes(ar) Marcus Aurel(ius)
Antoninus Pius Aug(ustus) trib(unicia)
pot(estate) IIII proco(n)s(ul) et [Publ(ius)
Septim(ius) Geta nob(ilissimus) Caesar]
vias et pontes rest(ituerunt)
ab Aug(usta Vindelicorum) m(ilia)
p(assuum) XXXX
a l(e)g(ione) m(ilia) p(assuum) LVI

Der Kaiser und Caesar Lucius Septimius Severus Pius Pertinax, der Erhabene, mit den Beinamen Arabicus, Adiabenicus,

größter Parthicus; oberster Priester, zum neunten Mal Inhaber der tribunizischen Gewalt, Feldherr zum 12. Mal, Konsul zum zweiten Mal, Vater des Vaterlandes, Proconsul, und sein Mitkaiser Marcus Aurelius Antoninus Pius Augustus, Inhaber der tribunizischen Gewalt zum vierten Mal, Proconsul, sowie Publius Septimius Geta, der vornehmste Caesar, sie haben die Straßen und Brücken wieder hergestellt.

Auf dem Stein erscheint eine Fülle von Titeln. Imperator Caesar Augustus sind die Kaisertitel, Inhaber der tribunizischen Gewalt ist ebenfalls der Kaiser, Konsul nicht in jedem Jahr seiner Regentschaft. Der Dienst an den Staatsgöttern als oberster Priester oblag selbstverständlich dem Kaiser. Die Kaiser taten sich auch als Feldherren hervor, denn an den Außengrenzen des Imperiums mussten häufig Kriege geführt werden. Adiabene lag im heutigen Syrien, östlich des Tigris, in Assyrien. 195 n. Chr. brachte Septimius Severus diese Region unter römische Kontrolle. Gegen die Parther und ihre Nachfolger, die Sassaniden (etwa im heutigen östlichen Syrien und in Iran), führten die Römer mehrfach verlustreiche Expansionskriege über Euphrat und Tigris hinaus. *Proconsul* wurde der Statthalter einer Provinz genannt. Mit *Caesar* wurde der designierte Thronfolger bezeichnet, *Caesar* ist aber auch ein Teil der Kaisertitulatur. Septimius Severus wurde im Jahr 193 in Carnuntum an der Donau von den Soldaten zum Kaiser ausgerufen. Er starb 211 in Britannien (England), sein Sohn Caracalla (richtiger Name Marcus Aurelius Severus Antoninus) ermordete kurz darauf seinen Bruder Geta und ließ diesen aus allen Inschriften tilgen, so auch aus diesem Meilenstein.

LITERATUR

Gerold Walser, Die römischen Straßen und Meilensteine in Raetien, Kl. Schriften zur Kenntnis der röm. Besetzungsgeschichte Südwestdeutschlands 29, 1983, 87, Nr. 43.

Unheimliche Straßenkreuzungen

Nicht an jedem Weg konnte man sich an Meilensteinen orientieren. Da Götter und Geister an allen Orten wirkten, war es beruhigend, sich auch und vor allem an Kreuzungen ihrer Hilfe versichern zu können, um sich nicht zu verirren.

Zwei-, Drei- und Vierwegegöttinnen wurden je nach Art der Straßenkreuzung oder Teilung angerufen: Deae Biviae, Triviae und Quadriviae. Die Göttinnen mochten auch vor Unfällen jeder Art bewahren und für eine gute Reise angerufen werden.

Eigentlich müsste es »Quadruviis« heißen, doch wurde das V offenbar als B ausgesprochen und dann auch so geschrieben.

LITERATUR

Michael A. Speidel, Ein Altar für die Kreuzweggöttinnen. Jahresberichte aus Augst und Kaiseraugst 12, 1991, 281 f.

Marion Mattern, Eine antike Reiseversicherung-Unter Schutz und Schirm der Wegegöttinnen, in: Gefährliches Pflaster. Kriminalität im Römischen Reich, Xantener Berichte 21, Mainz 2011, 77–85.

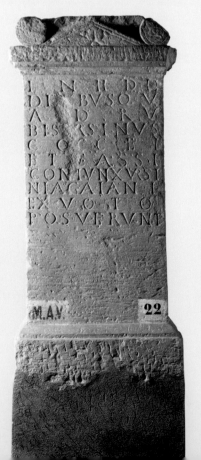

Altar für die Vierwegegöttinnen
Zugleich pflichtschuldig dem Kaiserhaus gewidmet. Fundort Stettfeld, Ubstadt-Weiher, 1866. Der Stein lag an der nach Bruchsal führenden Landstraße. Höhe 84 cm, Breite des Sockels 40 cm.

In h(onorem) d(omus) d(ivinae)
deabus Qu
adru
bi(i)s Ursinus
Coccei
et Cassi(i)
coniunx Ursi
nia Gaiani
ex voto
posuerunt

Zu Ehren des göttlichen Kaiserhauses! Für die Göttinnen der Vierwege haben Ursinus, Sohn des Cocceius, und des Cassius Gattin Ursinia, Tochter des Gaianus, gemäß ihrem Gelübde (den Altar) gesetzt.

SOLDATENGRABSTEINE

QUOD SUMUS, HOC ERITIS. FUIMUS QUANDOQUE, QUOD ESTIS.

Was wir sind, das werdet ihr sein. Wir waren einmal, was ihr seid.

So sprachen die Toten die Passanten und Reisenden an, denn die römischen Gräber lagen nicht in eingefriedeten Bereichen, sondern vor der Stadt zu beiden Seiten der Fernstraßen.

Soldatengrabsteine aus Mainz

Die Mannheimer Sammlung verwahrt Grabsteine von Legionssoldaten und von Hilfstruppensoldaten. Nahezu alle wurden auf dem großen römischen Südfriedhof in Mainz vor dem Gautor (Zahlbacher Tal) gefunden, wo im 1. Jahrhundert n. Chr. die Angehörigen der in Mainz stationierten Truppen bestatteten und auch die Bewohner der Zivilsiedlung, die sich um das Legionslager ausbreitete. Steine, die in Ginsheim-Gustavsburg zutage kamen, sind vermutlich 1632 als Material zum Festungsbau dorthin geschafft worden.

Zwei große Objekte fallen in der Gruppe der Grabdenkmäler auf, eine sitzende Gestalt und ein stehender Soldat.

Die Inschriften auf den Grabsteinen

Das knappe Textformular gibt Auskunft über Namen und Herkunft, die Einheit, Lebensalter und Dienstjahre des Bestatteten sowie eventuell die Umstände, die zum Setzen des Steines führten. Todesursachen werden nicht genannt. Vermutlich starben die jungen Männer an Krankheiten oder Unfällen und nicht in einer Schlacht.

Grabsteine von Legionären

Das Legionslager in Mainz war für zwei Legionen gedacht. Die Soldaten einer Legion waren grundsätzlich römische Bürger. Der Name eines römischen Bürgers bestand aus dem Vornamen, dem Namen des Vaters, dem Gentilnamen, der Angabe der Tribus und dem Cognomen. In Tribus waren im alten Rom zunächst die Bürger eingeteilt, was praktische Bedeutung für Wahlen und Steuern hatte. Da mit dem Wachsen des Imperiums keine neuen Tribus eingerichtet wurden, aber jeder römische Bürger in eine Tribus eingetragen sein musste, wurde aus der einst räumlichen Ordnung ein Fleckenteppich, und während sich in der Stadt Rom die Tribus zu Korporationen entwickelten, besaßen sie außerhalb in den Provinzen kaum mehr eine praktische Bedeutung, ihre Angabe gehörte aber noch immer zu einem vollständigen Namen.

Die Steine standen einst mit dem grob gepickten unteren Sockelteil in einer Halterung aus Stein. Alle Steine waren ursprünglich mit einer dünnen Stuckschicht überzogen und bunt bemalt. Die Buchstaben waren stets mit roter Farbe angegeben, beim Stein des Sextus Naevius ist das nun nach der Reinigung 2014 erkennbar.

Während die Steine der Legionäre allenfalls Ornamente tragen, haben sich die drei Reiter der Hilfstruppen zu Pferd beziehungsweise der Signalgeber mit seiner *tuba* abbilden lassen.

LITERATUR

Walburg Boppert, Militärische Grabdenkmäler aus Mainz und Umgebung. CSIR Deutschland Band II, 5, 1992.

Sitzender in einer Nische
Fundort Mainz, vor dem
Gautor, 1731. Der Stein
ist 2,18 m hoch und unten
am Sockel 95 cm breit und
44 cm tief. Grobkörniger
grauer Sandstein.

Die Stele gilt als die älteste
Darstellung eines Sitzenden
am Rhein und wird in die Zeit
um 14–38 n. Chr. datiert.
Fast überlebensgroß sitzt
wohl ein Mann (manche For-
scher wollen aber eine Frau
erkennen) auf einem Hocker
in einer tiefen Nische. Kan-
nelierte Pilaster rahmen die
Nische ein.
War der Verstorbene ein Ein-
heimischer, ein Privatmann,
ein Soldat? Allein die Größe
des Denkmals deutet auf
eine besondere Stellung des
dargestellten Menschen hin.
Vermutlich gehörte der Stein
zu einem Grabmal, doch die
wenigen Worte
links vom Kopf: …celima
rechts … Solimuti f(ilius?)
erklären uns wenig.

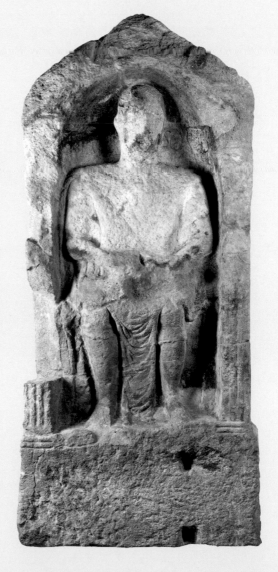

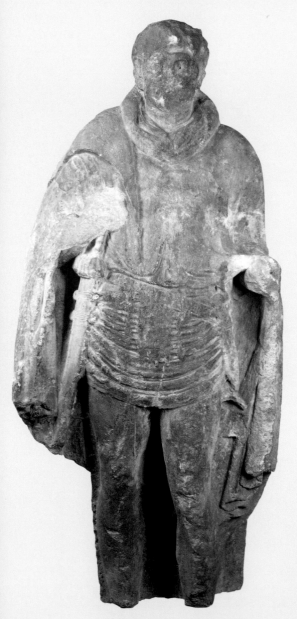

Soldat von einem Grabmal
Fundort Ginsheim-Gustavsburg,
1632. Die Figur aus grauem Kalk-
stein, die einst in einer Nische
stand, misst noch 1,40 m in der
Höhe. Sie wird in die Jahre um 40
bis 50 n. Chr. datiert.

Kleidung und Ausrüstung eines
Soldaten kann man gut an diesem
Stein erkennen. Der Mann trägt
eine kurze Tunica, ein dickes
Halstuch, ein Mantel (*paenula*)
aus dickem Wollstoff liegt über
Rücken und Schultern. Den Unter-
leib schützen metallbeschlagene
Lederstreifen (*pteryges*). An
der linken Seite hängt der Dolch
(*pugio*) an einem Gürtel *(cingu-
lum)*, rechts das Schwert (*gladius*)
an einem anderen. Die Gürtel
sind mit verzierten Metallplätt-
chen geschmückt. Die Füße sind
abgebrochen. In der linken Hand
hielt der Mann wohl eine Rolle,
vielleicht sollte sie andeuten, dass
er ein gebildeter Mann war.

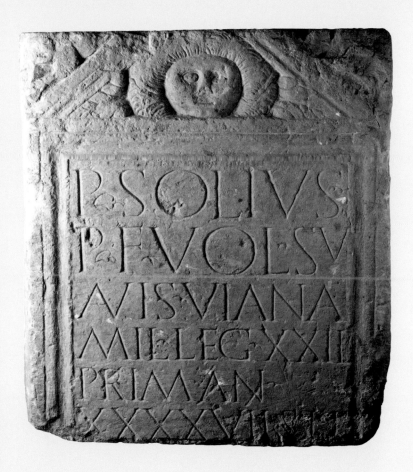

**Grabstein des Legionärs
P. Solius Suavis**
Fundort Ginsheim-Gustavsburg, 1633. Die
hellgraue bis rötliche Sandsteinplatte wurde
zersägt und ist nur noch 88,5 cm hoch und
78 cm breit.

P(ublius) Solius
P(ubli) f(ilius) Volt(inia tribu) Su
avis Viana
mil(es) leg(ionis) XXII
Prim(igeniae) an(norum)
XXXXVII sti(pendiorum)

Publius Solius Suavis, Sohn des Publius,
eingetragener Bürger in der Tribus Voltinia,
aus Vienne (Rhônetal), Soldat der Legio 22
Primigenia, 47 Jahre alt ...

Im Giebel über der Inschrift ist ein Gesicht im
Haarkranz, eine Sonne oder ein Gorgoneion,
abgebildet, in den Giebelzwickeln kleine
Löwen.
Die 22. Legion stand in den Jahren zwischen
70 und 86 n. Chr. in Mainz.

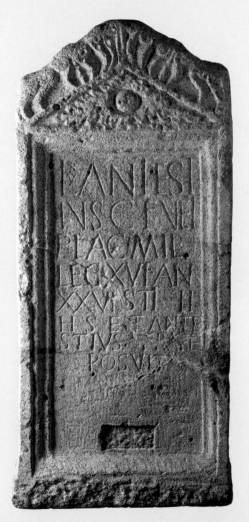

Grabstein des Legionärs Lucius Antestius

Fundort Mainz, römischer Friedhof, 1731. Hellgrauer Kalkstein, Höhe 1,07 m Breite 47 cm.

L(ucius) Antest
ius C(ai) f(ilius) Vet(uria tribu)
Plac(entia) mil(es)
leg(ionis) XVI an(norum)
XXVI sti(pendiorum) II
h(ic) s(itus) e(st) T(itus) Ante
stius frater
posuit

Lucius Antestius, Sohn des Gaius, eingetragener Bürger in der Tribus Veturia, aus Piacenza, Soldat der 16. Legion, 26 Jahre alt, 2 Dienstjahre, liegt hier begraben. Sein Bruder Titus Antestius hat den Stein gesetzt.

Bei beiden Brüdern wurde das Cognomen nicht angegeben. Im Giebelfeld und auf dem Giebel stehen Palmetten und Voluten.
Die 16. Legion lag zwischen 13 v. und 43 n. Chr. in Mainz.
Der Grabstein entstand zwischen 30 und 40 n. Chr.

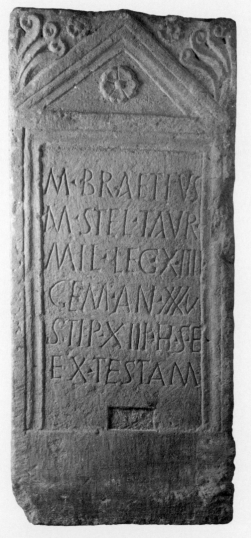

Grabstein des Legionärs
Marcus Braetius
Fundort Mainz, römischer Friedhof,
1731. Grauer Sandstein, Höhe
1,38 m, Breiter 58 cm.

M(arcus) Braetius
M(arci filius) Stel(latina tribu)
Taur(inis)
mil(es) leg(ionis) XIIII
Gem(inae) an(norum) XXXV
stip(endiorum) XIII h(ic) s(itus)
e(st)
ex testam(ento)

Marcus Braetius, Sohn des Mar-
cus, eingetragener Bürger in der
Tribus Stellatina, aus Turin, Soldat
in der Legio 14 Gemina, 35 Jahre
alt, 13 Dienstjahre, liegt hier
begraben. Gemäß dem Testament
(ausgeführt).

Wer den Stein setzte, wird nicht
gesagt.
Der Stein ist mit einer Rosette
im Giebel und halben Palmetten
und einer Rosette in den Zwickeln
geschmückt. Doch fällt auf, dass
der Steinmetz Mühe hatte, die
Zeilen horizontal einzuhauen. Der
letzte Strich (Einser) der Legions-
angabe XIIII ist so weit in den Falz
des Rahmens gesetzt, dass man die
Zahl als XIII lesen könnte. Die 13.
Legion lag aber in Vindonissa.

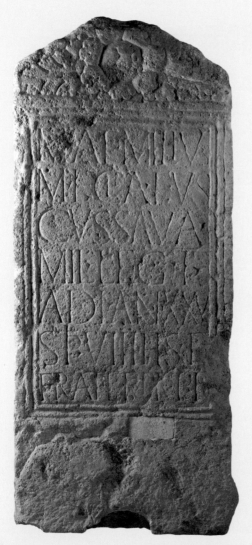

Grabstein des Legionärs M. Aemilius Fuscus

Fundort Mainz. 1766 kam der Stein nach Mannheim. Hellgrauer Kalkstein, Höhe 1,37 m, Breite 58 cm.

M(arcus) Aemilius
M(arci) f(ilius) Cla(udia tribu)
Fus
cus Sava(ria)
mil(es) leg(ionis) I
Adi(utricis) an(norum) XXV
stip(endiorum) VIII h(ic) s(itus)
e(st)
frater pr(o) p(ietate) p(osuit)

Marcus Aemilius Fuscus, Sohn des Marcus, eingetragener Bürger in der Tribus Claudia, aus Szombathely (Steinamanger, Ungarn), Soldat der Legio I Adiutrix, 25 Jahre alt, 8 Dienstjahre, liegt hier. Der Bruder hat den Stein aus liebevollem Pflichtgefühl gesetzt.

Die Legio I Adiutrix lag von 70 bis 86 n. Chr. in Mainz.
Den Giebel ziert eine recht grobe Rosette zwischen Blättern.

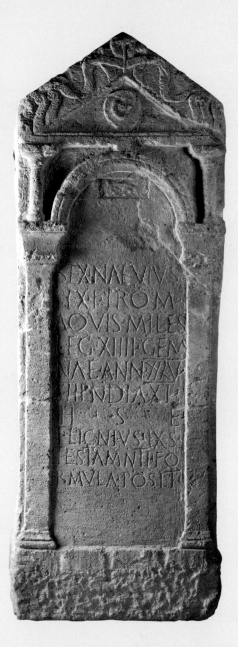

Grabstein des Legionärs Sextus Naevius
Fundort Mainz, römischer Friedhof, 1731. Hellgrauer Kalkstein, 1,73 m hoch, 60,5 cm breit.

Sex(tus) Naevius
Sex(ti) f(ilius) Trom(entina tribu)
Aquis (Statiellis) miles
leg(ionis) XIIII Gem(i)
nae ann(orum) XXXV
stip(e)ndia XI
h(ic) s(itus) e(st)
T(itus) Lic(i)nius exs
testam(e)nti fo
rmula pos(u)it

Sextus Naevius, Sohn des Sextus, eingetragener Bürger in der Tribus Tromentina, aus Acqui (Ligurien), Soldat der Legio 14 Gemina, 35 Jahre alt, 11 Dienstjahre, liegt hier begraben. Titus Licinius hat gemäß dem Testament den Stein gesetzt.

Im Giebelfeld ist eine Opferschale abgebildet, die Zwickel zieren Palmetten und Ranken oder Bänder. In den Buchstaben erhielten sich Reste vom Stucküberzug und rote Farbe.
Eine eigenartige Konstruktion haben sich Auftraggeber oder Steinmetz hier ausgedacht. Auf den Kapitellen der begrenzenden Pfeiler teilt sich ein kleiner Bogen die Auflagefläche der Kapitelle mit Säulchen, die den Giebel tragen. Der Stein wird etwa in die Jahre 30 bis 40 n. Chr. datiert.

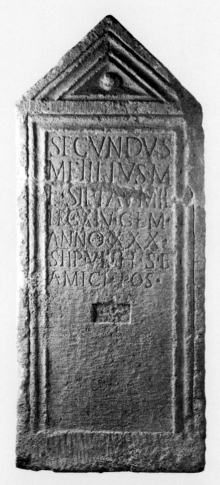

**Grabstein des Legionärs
Secundus Metilius**
Fundort Mainz, römischer Friedhof,
1731. Hellgrauer Kalkstein, Höhe 1,44 m,
Breite 59 cm.

Secundus
Metilius M(arci)
f(ilius) St(e)l(latina tribu) Tau(rinis)
mil(es)
leg(ionis) XIV Gem(inae)
anno(rum) XXX
stip(endiorum) VII h(ic) s(itus) e(st)
amici pos(uerunt)

Secundus Metilius, Sohn des Marcus,
aus Turin, eingetragener Bürger in der
Tribus Stellatina, Soldat der Legio 14
Gemina, 30 Jahre alt, 7 Dienstjahre, liegt
hier begraben.
Seine Freunde setzten den Stein.

Im profilierten Giebel steht nun nur ein
Knopf, vielleicht war um ihn eine Rosette
gemalt?
Aus den Jahren 30 bis 40 n. Chr.

Grabsteine von Soldaten aus den Hilfstruppen

Die römische Armee am Rhein bestand aus acht Legionen, davon zwei in Mainz, und sogenannten Hilfstruppen, welche stets die Legionen begleiteten, aber als weniger wertvoll galten. Sie waren hauptsächlich als Ala (Kavallerie) oder Cohors (Infanterie) organisiert. Die jungen Männer waren zunächst keine römischen Bürger, das Bürgerrecht erhielten sie nach der ehrenvollen Entlassung aus der Armee.

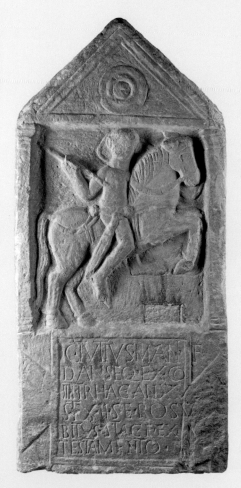

Grabstein für den Reiter Gaius Tutius

Fundort Mainz, römischer Friedhof, vor 1766. Braungrauer Kalkstein, Höhe 1,45 m, Breite 65 cm.

C(aius) Tutius Mani f(ilius)
Dans(ala) eq(ues) ex co(horte)
IIII Trhac(um) an(norum) XXXV
sti(pendiorum) X h(ic) s(itus) e(st)
Bitus Stac(i) f(ilius) ex
testamento

Gaius Tutius, Sohn des Manius, aus Dansala, Reiter in der 4. Thrakerkohorte, 35 Jahre, alt, 10 Dienstjahre, liegt hier. (Den Stein setzte) Bitus, Sohn des Stacius, gemäß dem Testament.

Der Name des Mannes aus Thrakien (heute Bulgarien – Nordtürkei) war schon dem römischen Sprachgebrauch angepasst. Tutius hält links seinen ovalen Schild und hat den rechten Arm mit der Lanze stoßbereit erhoben. Das Schwert hängt rechts am Gürtel. Unter dem Sattel liegt eine Decke und die Riemen von Zaum- und Sattelzeug hängen mit Schlaufen an den Sattelhörnern. Der Mann lebte in der ersten Hälfte des 1. Jahrhunderts n. Chr.

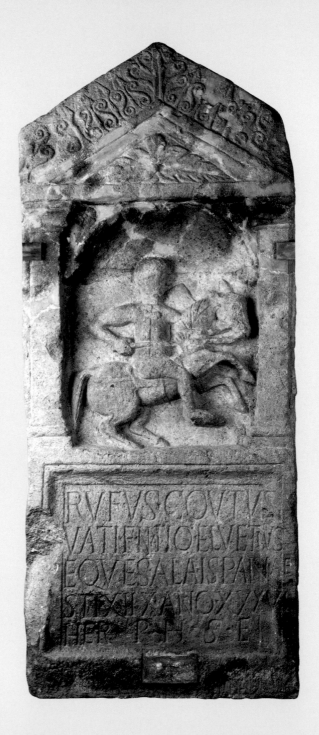

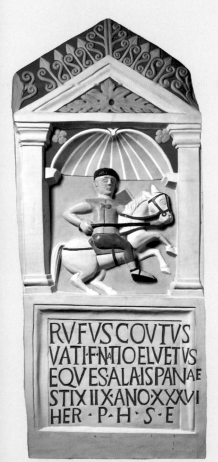

Grabstein des Reiters Rufus
Fundort Mainz, römischer Friedhof,
1731. Hellgrauer Kalkstein, Höhe 1,46 m,
Breite 60 cm.

Rufus Coutus
vati(s) f(ilius) natio(ne) (H)elvetus
eques ala(e) (H)ispanae
sti(pendiorum) XIIX an(n)o(rum) XXXVI
her(es) p(osuit) h(ic) s(itus) e(st)

Rufus, Sohn des Coutusvatis, Helvetier
nach Herkunft, Reiter der Ala Hispana,
18 Dienstjahre, 36 Jahre alt.
Hier liegt er begraben. Der Erbe hat den
Stein gesetzt.

Während Rufus sowohl römisches Pränomen
als auch Cognomen sein kann, ist der Name
des Vaters keltisch. Die Ala Hispana war eine
Kavallerietruppe, die ursprünglich in Spa-
nien zusammengestellt worden war. Genau
genommen hätten die Erben »ala Hispano-
rum I« schreiben lassen müssen.
Die Grabsteine des Rufus und des Tutius sind
die ältesten Reitergrabsteine am Rhein, sie
stammen aus den Jahren 20 bis 30 n. Chr.

Die Farben auf der Kopie des Rufussteins sind
ein Vorschlag, doch mit der Bemalung erhält
man eine bessere Vorstellung vom Original.

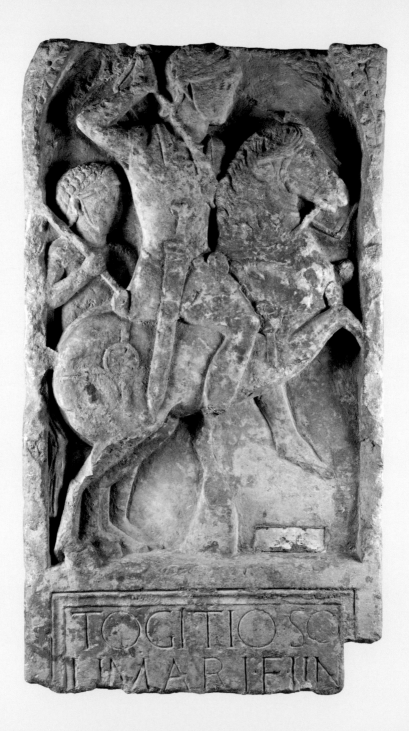

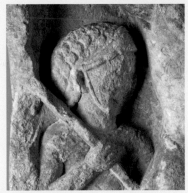

Grabstein des Togitio

Fundort wohl Ginsheim-Gustavsburg, 1634. Rötlicher Kalksandstein, Höhe noch 1,39 m, Breite 78 cm.

Togitio So
limari f(ilio) Ling(o)
...
Togitio, Sohn des Solimarus, Lingone
...

Der Reiter sprengt in voller Rüstung mit stoßbereiter Lanze auf den Feind zu. Hinter ihm steht sein Bursche mit einer zweiten Lanze. Beide tragen mit gelocktem Fell bezogene Helme.
Hat Togitio vielleicht vor 17 n. Chr. unter dem Feldherrn Germanicus gekämpft? Dieser trug in Anspielung auf Alexander d. Großen einen Fellhelm; eine kurzlebige Mode entstand aus der Anhänglichkeit der Soldaten an den charismatischen Feldherrn.
Die Lingonen lebten um Langres in Frankreich. Der Grabstein wird zwischen 40 und 50 n. Chr. datiert.

LITERATUR

Ernst Künzl, Fellhelme. Zu den mit organischem Material dekorierten römischen Helmen der frühen Kaiserzeit und zur imitatio Alexandri des Germanicus. In: W. Schlüter/R. Wiegels (Hrsg.), Rom, Germanien und die Ausgrabungen von Kalkriese. Internationaler Kongress 1996 Osnabrück, Bramsche 1999, 149–168.

Markus Junkelmann, Reiter wie Statuen aus Erz. Antike Welt Sonderheft, Mainz 1996.

Ich Germanicus. Feldherr Priester Superstar, Hrsg. Stefan Burmeister und Joseph Rottmann, Stuttgart 2015.

Grabstein des Tubicen Sibbaeus

Fundort Mainz, römischer Friedhof, vor
1766. Hellgrauer Kalkstein, Höhe 1,60 m,
Breite 57 cm.

Sibbaeus Eron
is f(ilius) tubicen ex
cohorte I
Ituraeorum
miles ann(orum) XXIV
stipendiorum
VIII h(ic) s(itus) e(st)

Sibbaeus Sohn des Ero, Tubabläser in der
1. Ituräerkohorte, Soldat, 24 Jahre alt,
8 Dienstjahre, liegt hier begraben.

Sibbaeus und sein Vater Ero stammten
aus dem heutigen Syrien oder Libanon, sie
trugen semitische Namen. Der junge Mann
war Soldat zu Fuß. Als *tubicen* setzte er die
mündlichen Kommandos in vereinbarte Ton-
signale für die Truppe um. Nur so konnte eine
Abteilung von Soldaten gelenkt werden.
Die römische gerade Tuba wurde ähnlich wie
die mittelalterliche Busine nur kürzer oder
länger geblasen, die Tonhöhe konnte noch
durch Schwenken verändert werden. Antike
Autoren beschreiben den Klang als abge-
hackt, scharf, laut, erschreckend.
Es gibt zahlreiche Steine, auf denen sich
Signalgeber haben verewigen lassen, jedoch
nur diesen einen mit einem Porträt, obwohl
sicher niemand annehmen wird, dass unser
Sibbaeus der Figur ähnelte. Er dürfte so stolz
auf seine Tätigkeit gewesen sein, dass er
wohl den Wunsch nach einem solchen Grab-
mal geäußert hatte.
Der Steinmetz hat die aus zwei Teilen zusam-
mensteckbare Tuba (sie hat nichts zu tun mit
der heutigen Tuba), die Sibbaeus in der rech-
ten Hand vor dem voluminösen Mantel hält,
gut wiedergegeben, doch mit dem linken
Arm hatte er dann Probleme und versteckte
ihn unter einem Faltenberg.

LITERATUR

John Ziolkowski, The Roman *Bucina:* A Distinct
Musical Instrument? Historic Brass Society Jour-
nal 14, 2002, 31–58.

ALLGEMEIN ZU DEN
GRABSTEINEN AUS MAINZ:

Walburg Boppert, Militärische Grabdenkmäler
aus Mainz und Umgebung. CSIR Deutschland
Band II, 5, 1992.

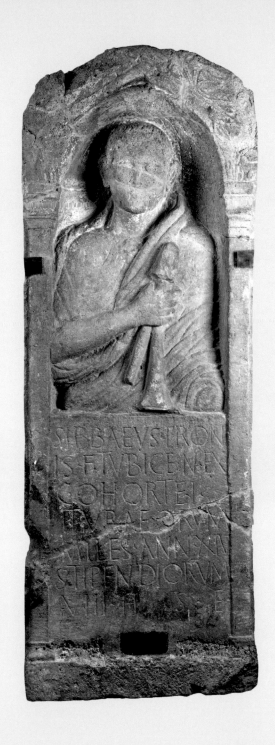

Zwei Fragmente von Steinbalken
Fundort Elztal-Neckarburken, 1881
Rötlicher Kalkstein, Länge 89 und 63 cm,
Höhen 20 und 23 cm.

Die Reliefs dürften aus dem Umfeld eines
Tempels stammen, vielleicht von einer
Türumrahmung. Sie zeigen Opfergeräte wie
Messer und Krug, vielleicht ein Opferbrot,
dazu eine aufgehängte Binde und einen
Baum oder Zweig sowie ein nicht gedeutetes
Dreizackgerät.

LERNT, DIE GÖTTER ZU ACHTEN!

LERNT, DIE GÖTTER ZU ACHTEN!

Discite iustitiam moniti
et non temnere divos
Lernt – ihr seid ermahnt! –
Gerechtigkeit zu üben und die
Götter nicht zu missachten!
Vergil Aeneis 6,620

Die Verehrung der Götter hatte in der Römerzeit weniger mit dem persönlichen Glauben zu tun, obwohl wir innige Frömmigkeit keinem Menschen absprechen wollen. Doch wurden das Leben, die Welt, der Staat von den unsichtbaren Mächten bestimmt, die man sich als menschengestaltige Götter vorstellte. Jede Gottheit hatte ihre Aufgaben; jeder Platz, jeder Mensch besaß einen Genius; jede Quelle, jeder Baum war belebt von einer Nymphe oder einer Quellgottheit. Allen diesen Wesen musste man zum eigenen Schutz gerecht werden, sie angemessen verehren und ihnen opfern. Für das Staatswesen versah der Kaiser als oberster Priester, *pontifex maximus*, den Dienst an den Altären.

Zu Hause schützten ein Lar das Haus und Penaten die Vorräte. Ein Lararium, Hausaltar oder »Herrgottswinkel«, nahm Statuetten des tanzenden Lars mit dem Füllhorn und bevorzugter weiterer Götter auf. Die Familienmitglieder traten täglich mit einer Opfergabe oder etwas Räucherwerk vor das Lararium hin.

Die alte Mannheimer Sammlung besitzt eine Reihe Statuetten von »Göttern für jeden Tag«, zumeist aus Bronze. Den Fundort oder die Umstände der Erwerbung kennen wir nicht mehr. Zwei Gottheiten mit unterschiedlichen Aufgaben seien herausgehoben: Bacchus, der fröhliche Gott des Weines und des Rausches, und der strahlende Jüngling Apollo, eine schillernde Gestalt, einerseits musisch begabt und mit der Kithara dargestellt, andererseits Patron der Bogenschützen, denn mit Pfeil und Bogen konnte er ebenso gut umgehen wie seine Schwester Diana.

Überall im Römischen Reich gab es vorrömische oder nichtrömische, uralte einheimische Gottheiten. Ihrer Verehrung stand nichts im Wege, oft wurden sie kurzerhand mit klassischen römischen Göttern verbunden oder gleichgesetzt.

Den Befehl »Ihr sollt keine Götter haben neben mir« konnte kein Römer verstehen oder gar akzeptieren, stellte er doch das gesamte Welt- und Staatsgefüge infrage. Im Gegenteil verehrten die antiken Menschen lieber eine Gottheit zu viel und schlossen in einer Weihung an einen bestimmten auch »alle anderen Götter und Göttinnen« ein.

Oft wurden den Göttern Geschenke gemacht, zumeist als Belohnung, wenn jene dem Menschen eine Bitte erfüllt hatten, was sich in der Formel *v(otum) s(olvit) l(ibens) m(erito)* ausdrückt, hat das Gelübde nach der Leistung des Gottes gerne eingelöst.

LITERATUR ZUR GÖTTERVEREHRUNG IN UNSERER REGION

Bernhard Cämmerer, Römische Religion, in: Die Römer in Baden-Württemberg, 3. Aufl., Stuttgart 1986, 165–200.

Wolfgang Spickermann (in Verbindung mit Hubert Cancik und Jörg Rüpke), Religion in den germanischen Provinzen Roms, Tübingen 2001.

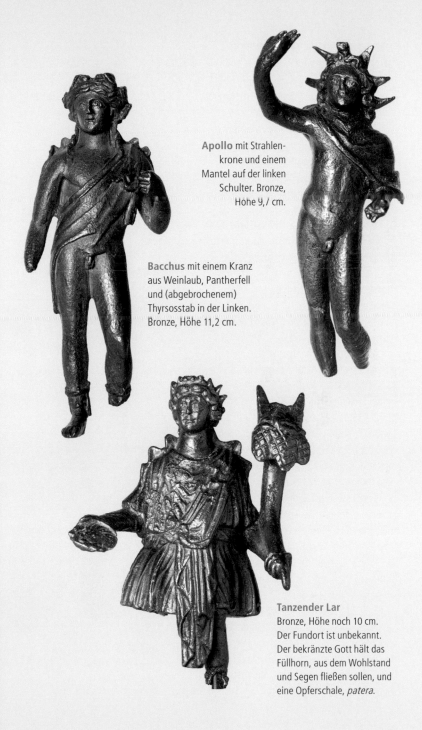

Apollo mit Strahlen-
krone und einem
Mantel auf der linken
Schulter. Bronze,
Höhe 9,7 cm.

Bacchus mit einem Kranz
aus Weinlaub, Pantherfell
und (abgebrochenem)
Thyrsosstab in der Linken.
Bronze, Höhe 11,2 cm.

Tanzender Lar
Bronze, Höhe noch 10 cm.
Der Fundort ist unbekannt.
Der bekränzte Gott hält das
Füllhorn, aus dem Wohlstand
und Segen fließen sollen, und
eine Opferschale, *patera*.

DIE STAATSGÖTTER JUPITER, JUNO, MINERVA

Die wichtigsten drei Götter Jupiter, Juno und Minerva wurden in Rom zusammen als »kapitolinische Trias« in einem Heiligtum auf dem Kapitolshügel verehrt. Auch in den Provinzen gab es Tempel für diese staatstragende Göttergemeinschaft, dazu unzählige Tempel für jede einzelne Gottheit.

Jupiter wird oft der Beste (*optimus*) und der Größte (*maximus*) genannt, Juno bezeichnete man als Königin (*regina*).

Jupiter, Vater der Götter und Menschen

Er stand an der Spitze der Weltordnung. Die Statuette aus Ladenburg zeigt ihn mit reichem Lockenhaar und Bart. Er steht selbstbewusst in göttlicher Nacktheit da, nur auf der linken Schulter sieht man einen Rest des Mantels. Mit dem fehlenden rechten Arm stützte er sich auf sein Zepter, und in der linken Hand hielt er vielleicht das Blitzbündel. Jupiter war der erste Staatsgott. Sein Tier ist der mächtige Adler.

Gerne stellten die romanisierten Menschen am Rhein, die auch noch keltisch religiöse Vorstellungen hatten, Jupiter zu Pferd dar, der einen Giganten niederreitet. Dann setzten sie die Skulptur hoch auf eine geschuppte Säule, die auf einem Viergötterstein stand.

Eine Jupiter-Gigantensäule errichtete manch ein Villenbesitzer auf seinem Grundstück. Von ihnen haben sich am besten die »Viergöttersteine« erhalten, während die Reitergruppen und die Säulen beim Einsturz zerbrachen.

Statuette aus Ladenburg
1885 in der Nähe von Sitzstufen des Theaters gefunden.
Buntsandstein, Höhe 53 cm.

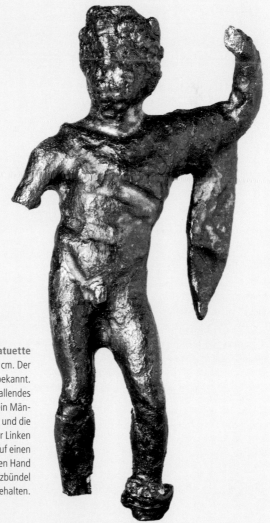

Jupiterstatuette
Bronze, Höhe 6,1 cm. Der
Fundort ist unbekannt.
Den Gott ziert wallendes
Haupthaar. Er trägt ein Män-
telchen um den Hals und die
linke Schulter. Mit der Linken
stützte er sich auf einen
Stab, in der rechten Hand
hat er wohl ein Blitzbündel
gehalten.

Zwischensockel einer Jupiter-Giganten-säule aus rotem Sandstein. Die Maße sind 51 × 57,5 × 52 cm, die Rückseite gegenüber der Inschrift ist abgeschlagen.
Fundort Kirchheim an der Weinstraße. Man brachte ihn 1764 nach Mannheim.

I(ovi) O(ptimo) M(aximo)
L(ucius) Septumius
Florentinus
v(otum) s(olvit) l(ibens) l(aetus) m(erito)

Dem größten und besten Iupiter hat Lucius Septumius Florentinus sein Gelübde gern und freudig nach dem Verdienst des Gottes erfüllt.

Der Gentilname Septumius kommt etwas weniger häufig als die Form Septimius vor. Vom sicherlich reichhaltigen Bilderprogramm der Säule haben sich auf der rechten Seite der Sonnengott Sol mit seinem Viergespann und auf der linken Seite die Mondgöttin Luna in ihrem Zweigespann erhalten. Jupiter, so die Aussage, thront über dem ganzen Tag und der ganzen Welt.

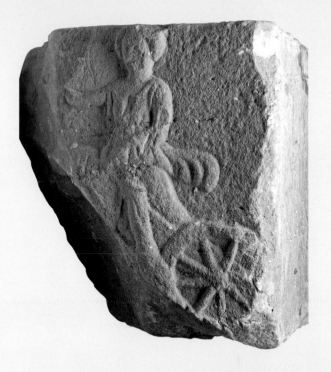

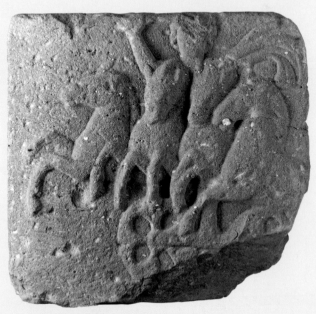

Juno, die Gattin Jupiters

An Jupiters Seite stand seine Gattin Juno, Inbegriff der römischen Gattin und Hausherrin, stets züchtig gekleidet mit einem langen Gewand und einem großen Tuch, das als Mantel um Schulter, Hüften und Arm liegt und oft über den Kopf mit einem Diadem gezogen ist. Während Jupiter zahllose Affären und zahlreiche außereheliche Kinder hatte, war Juno – wie jede römische Ehefrau (*matrona*) – ihrem Gatten selbstverständlich immer treu (und eifersüchtig bis hin zur Rachsucht). Juno beschützte die Stadt Rom und alle Ehefrauen und auf dem Land das Kleinvieh und die Nutzbäume. In ihrem Gefolge befindet sich zumeist ein Pfau.

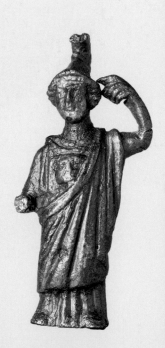

Statuette der Juno
Ton, Höhe 19 cm. Der Fundort ist unbekannt. Sie hält vielleicht ein Weihrauchkorn in der Hand. Auf der Rückseite hat sich der Töpfer verewigt: SERV/AND(V)(S)/ CCA(A) FEC(IT) Servandus hat in der *Colonia Claudia Ara Agrippinensium* produziert, das heißt in Köln.

LITERATUR
Günther Schauerte, Terrakotten mütterlicher Gottheiten. Formen und Werkstätten rheinischer und gallischer Tonstatuetten der römischen Kaiserzeit, Köln 1985, Typ D 5.2.1, Nr. 808.

Statuette der Minerva
Bronze, Höhe 6,8 cm. Der Fundort ist unbekannt. Die dem Haupt des Göttervaters entsprungene Minerva ist an ihrem Helm und dem Gorgoneion auf der Brust leicht zu erkennen.

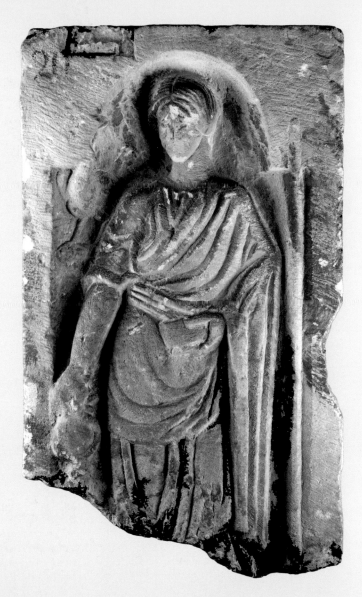

Reliefplatte mit Juno aus Hördt, Ldk. Germersheim, von wo sie 1767 nach Mannheim kam. Rötlicher Sandstein, Höhe noch 99,5 Breite 58 cm.
Die Göttin präsentiert sich mit einem Krug für ein Trankopfer in der rechten Hand und einem Weihrauchkästchen in der Linken. An ihrer rechten Schulter sitzt, wohl auf einer Säule, der Pfau. Das lange Zepter, für das sie keine Hand mehr frei hat, lehnt am Rahmen, der das Haupt der Göttin mit einem Bogen umgibt.

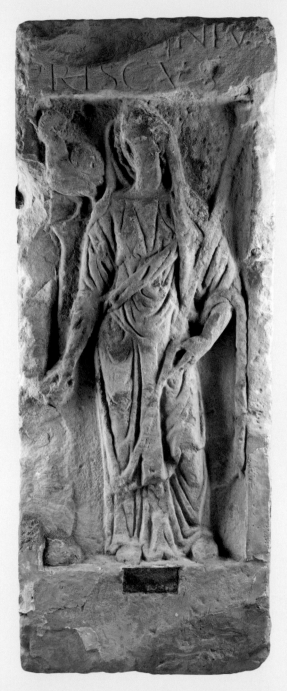

Reliefplatte mit Juno
aus Saarunion, Ortsteil
Neu-Saarwerden, Dép.
Bas-Rhin.
Gelbgrauer Sandstein,
Höhe 133,5 cm, Breite
51,5 cm.
Das zweite Denkmal für
Juno wurde 1770 dem
Kurfürsten Carl Theodor
geschenkt.

Die Göttin hält das Zepter
im linken Arm und in der
rechten Hand eine Opfer-
schale. Auch hier sitzt der
Pfau rechts hinter ihr. Oben
hat sich noch ein Teil der
Stifterinschrift erhalten:

(P)rimanius
Priscus

Die kluge Minerva

Als Dritte im Bund steht die jungfräuliche Göttin Minerva, angeglichen an die griechische Athene, die nicht geboren oder geschaffen ist, sondern dem Haupt des Zeus entsprang. Sie ist kriegerisch und tapfer, gerüstet mit Helm, Schild, Lanze und einem Brustpanzer mit dem schrecklichen Haupt der Gorgo Medusa, bei dessen Anblick jeder Mensch zu Stein er starrt. Perseus schlug es dem Ungeheuer ab und schenkte es der Göttin.

Minerva beschützte auch Handwerk, Gewerbe und Wissenschaft, sie lenkte die Geschicke des Staates, war für Kriegstaktik zuständig ebenso wie für Poesie. Sie wird niemals mit einem Mann in Beziehung gebracht. Ihr Beitier ist die Eule, die deshalb als »Vogel der Weisheit« gilt.

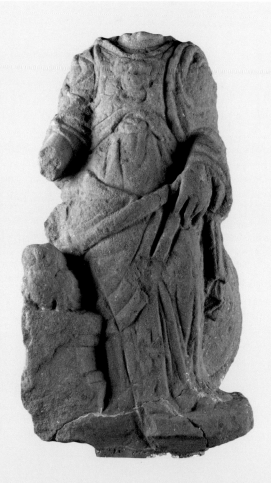

Statuette der Minerva
aus Ladenburg, gefunden 1884 an der Heidelberger Straße, südlich vom römischen Tor. Rötlicher Sandstein. Höhe noch 34 cm, Breite 19 cm.

Minerva trägt ein langes Gewand mit Brustpanzer und Gorgoneion, die linke Hand greift den um Arm und Hüften geschlungenen Mantel. An den Ärmeln erkennt man die Knöpfe des griechischen Ärmelchitons. Der Schild sieht an ihrer linken Seite hervor, rechts sitzt auf einem Altärchen die Eule. In der rechten Hand hielt die Göttin vermutlich ihre Lanze.

ALTAR FÜR DIE GÖTTIN MINERVA

Die Aufgabe der Göttin Minerva, Handwerk und Gewerbe zu schützen, kann man an einem Altar aus Alzey ablesen. Er wurde 1783 in dem Ort gefunden, der zur Römerzeit ein *vicus*, ein Dorf, namens Altiaium war. Mit ihm zusammen gelangte auch ein Altar für Fortuna nach Mannheim.

Altar für Minerva aus Alzey
Der Stein aus grobkörnigem grauem Sandstein ist 1,09 m hoch und misst unten 46 zu 34,5 cm.

In·h(onorem)·d(omus)·d(ivinae)
Deae·Mi
nerv(a)e
Vitalini
us Secun
dinus ful
lo·d(onum)·d(edicavit)
oder einfacher d(ono) d(edit)

Zu Ehren des vergöttlichten Kaiserhauses! Für die Göttin Minerva. Vitalinius Secundinus Walker, weihte das Geschenk (oder einfacher: schenkte).

Ein *fullo* war ein Textilfacharbeiter mit mehreren Arbeitsfeldern. Warme Kleider sind eine Notwendigkeit, und gewalktes und mehrfach behandeltes Wollgewebe hielt Nässe und Kälte ab. Der *fullo* erzeugte Walkstoffe, indem er Wollstoffe mit Wasser, Soda und Urin behandelte und mit den Füßen stampfte, sie aufraute und presste, um nur einige Arbeitsgänge zu nennen. Er wusch und reinigte auch getragene Kleidung, frischte die Farben auf oder bleichte weiße Gewänder. Seine Pflichten waren übrigens in einem eigenen Gesetz geregelt, der *Lex Metilia de fullonibus*. Vitalinius Secundinus dürfte im kleinen Ort eher für den regionalen Bedarf gearbeitet haben. Vielleicht war er der Besitzer einer *fullonica*, eines einschlägigen Betriebes.
Die Widmung an das göttliche Kaiserhaus steht wie gewöhnlich voran. Vielleicht stellte er den Altar für die Patronin der Handwerker zum Fest an einem 19. März in den Jahren um 200 n. Chr. auf.

LITERATUR

Ernst Künzl, CSIR Deutschland II,1, Germania Superior, Alzey und Umgebung, 1975, Nr. 59.

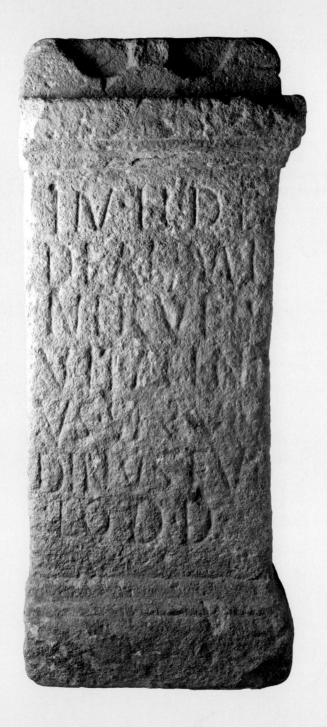

VIERGÖTTERSTEINE

Sie sind der Bestandteil der Jupiter-Gigantensäulen, der sich wohl am häufigsten erhalten hat, weil er, abgesehen von einem kleinen Sockel, als unterstes Element stand. Als die antiken Götter ausgedient hatten, die Menschen sich aber noch vor der magischen Kraft der Bilder fürchteten, wurden die Jupiter-Gigantensäulen gestürzt und mit Vorliebe in Brunnen ertränkt oder andere Tiefen geworfen.

Wie der Name besagt, befinden sich vier Gottheiten auf den Sockelseiten. Wenn eine Seite für die Stifterinschrift vorgesehen war, sind es nur drei. Oft sind es Juno und Minerva, die mit Jupiter oben auf der Säule dann die enge Verbundenheit zeigen, die in Rom der kapitolinischen Trias zu eigen ist.

LITERATUR

Gerhard Bauchhenß, Die Jupitergigantensäulen in der römischen Provinz Germania superior. Beih. Bonner Jahrbücher 41, 1981.

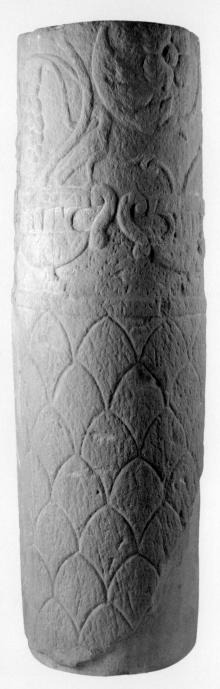

Säulenfragment aus Ladenburg
gefunden in den 1860er Jahren,
Lustgartenstraße. Höhe noch 91 cm,
größter Durchmesser 31,5 cm.

Ein Teil einer verzierten Säule aus hellem
Kalkstein mit Rankenrelief stammt aus
Ladenburg. Diese Säule gehörte nicht zu
einer Portikus, sondern zu einem Monu-
ment für Jupiter. Ein Band trennt den
geschuppten vom mit Krateren, Ranken
und Vögeln verzierten Abschnitt.

Viergötterstein
der Proclii

Zu dem Viergötterstein der
Proclii mit aufgesetztem
Zwischensockel aus Böhl-
Iggelheim, Rhein-Pfalz-Kreis,
der 1839 gefunden und
1873 vom Altertumsverein
gekauft wurde, gehören
noch zwei Säulentrommeln
mit Schuppenmuster (nicht
ausgestellt). Die Sockelteile
wurden aus unterschiedli-
chem Sandstein gearbeitet,
der Zwischensockel besteht
aus rotem, der untere Sockel
aus gelblichem Sandstein.
Zusammen sind sie 1,20 m
hoch. Auf der Seite der
Inschrift ist die Fläche mit
Juno 60 cm breit.

Auf dem Rand der oben
abschließenden Platte liest
man noch … Iunoni regina,
der **Königin Juno**.
Über Juno mit dem Pfau zu
Füßen steht die Widmung
zwischen zwei Victorien:

Procl(ii)
Pollio et
Fuscus
v(otum) s(olverunt)
l(ibentes) l(aeti) m(erito)

Die Brüder Proclius, Pollio
und Fuscus lösten ihr
Gelübde gern und freudig
nach Verdienst des Gottes
(oder der Götter) ein.

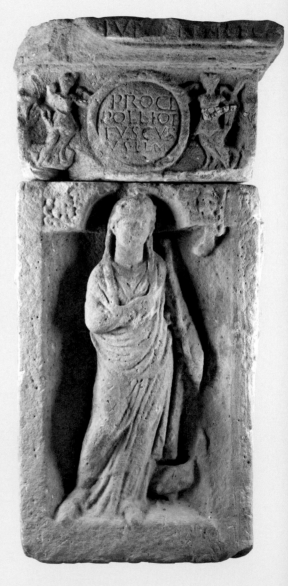

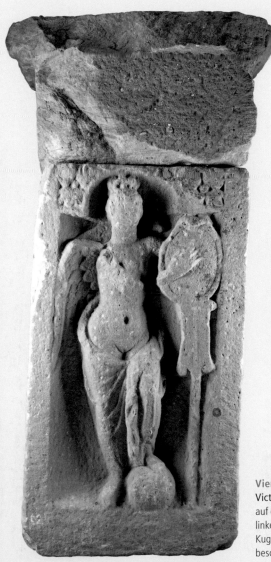

Viergötterstein der Proclii
Victoria hält den Schild, der
auf ein Ruder gestützt ist. Ihr
linker Fuß balanciert auf einer
Kugel. Mit der rechten Hand
beschreibt sie einen Schild.

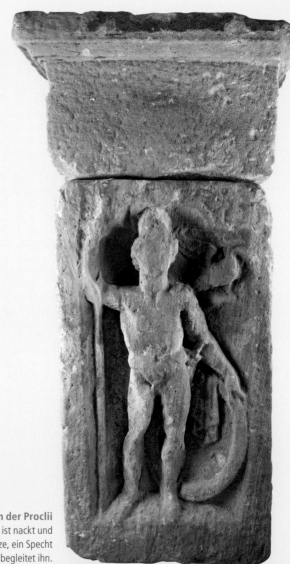

Viergötterstein der Proclii
Der kriegerische Mars ist nackt und
hält Schild und Lanze, ein Specht
(oder ein anderer Vogel) begleitet ihn.

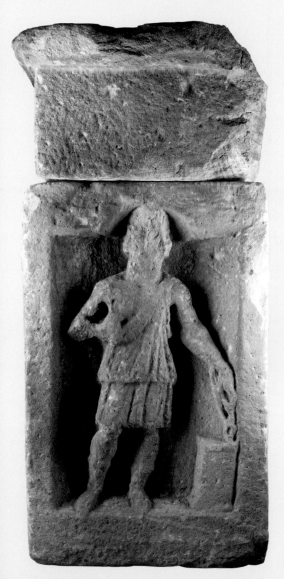

Viergötterstein der Proclii
Der Gott der Schmiede Vul-
can arbeitet am Amboss mit
Zange und Hammer. Er trägt
das kurze, gegürtete Gewand,
das nur auf der linken Schulter
befestigt wird.

Viergötterstein der Iulii
Heidelberg, Heiligenberg, vor 1533 gefunden.
Der Block aus dunkelrotem Sandstein ist
91,5 cm hoch und 56 und 44 cm breit.

Die Widmung steht im Kranz über dem Adler
des Zeus:

I(ovi) O(ptimo) M(aximo)
Iul(ius) Secun

dus et Iulius
Ianuarius
fratres
v(otum) s(olverunt) l(ibentes) l(aeti)
m(erito)

Dem größten und besten Iupiter haben die
Brüder Iulius Secundus und Iulius Ianuarius
ihr Gelübde gern und freudig nach Ver-
dienst (des Gottes) erfüllt.

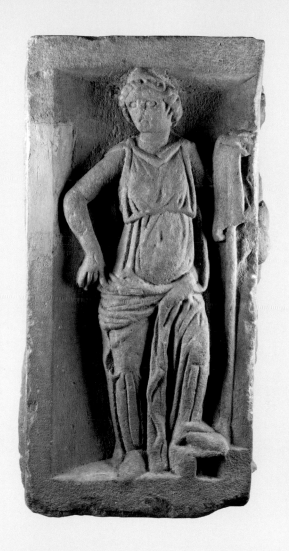

Viergötterstein der Iulii

Fortuna mit einem Diadem im Haar hält das Steuer-
ruder, mit der rechten Hand greift sie den umgelegten
und an der Hüfte gerade noch haltenden Mantel, den
sie über einer ärmellosen, an den Schultern geknöpften
und unter der Brust gegürteten Tunika trägt.

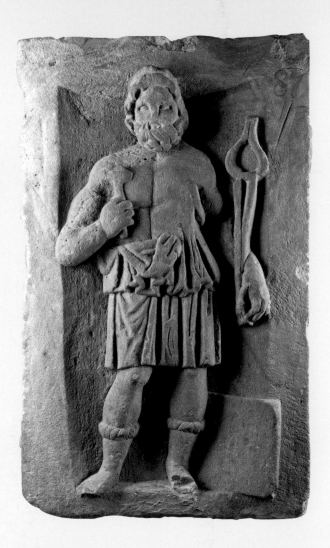

Viergötterstein der Iulii

Vulcan steht mit der Schmiedezange im Arm und dem Hammer in der rechten Hand am Amboss. Sein gegürtetes Gewand aus grobem Stoff verlief über der linken Schulter (abgearbeitet) und ließ die rechte frei. Der bärtige Gott trägt halbhohe Götterstiefel und auf dem Kopf eine Filzmütze (*pileus*).

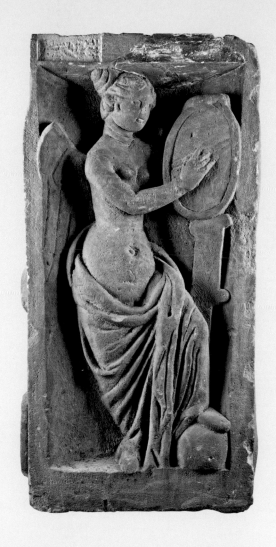

Viergötterstein der Iulii

Victoria beschreibt den Schild, den sie auf ein umgedrehtes
Steuerruder gestellt hat. Ein Fuß stützt oder hält die Welt-
kugel. Das Haar wurde nach hinten gekämmt und zu einem
hohen Dutt zusammengedreht. Von den großen Flügeln der
Göttin sieht man nur den rechten. Ein umgeschlungener
voluminöser Mantel bedeckt die Beine.

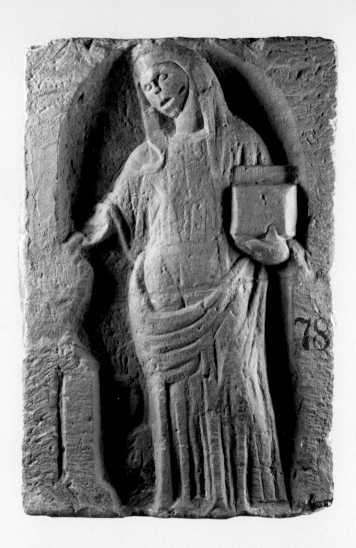

Viergötterstein
Schloss Stocksberg, Brackenheim-Stockheim, Kr. Heilbronn, 1764 nach Mannheim gebracht. Grauer Sandstein, Höhe noch 71,5, Breite 47 und 45 cm.

Juno im langen Kleid, den Mantel über den Kopf und um die Hüften gelegt, hält links ein Weihrauchkästchen und opfert aus einer Opferschale auf dem Altar. Neben dem Altar sitzt der Pfau, auf dessen Kopf man das Krönchen gut erkennen kann.

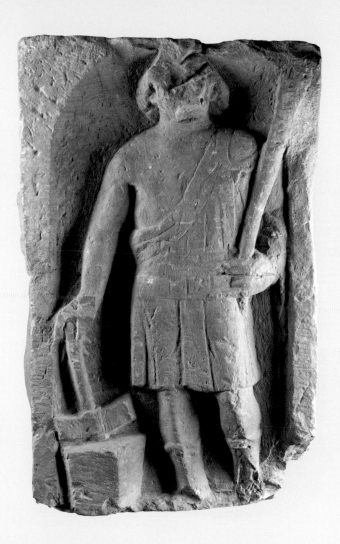

Viergötterstein
Vulcan stützt mit der Rechten den Hammer auf den Amboss,
im linken Arm hält er eher eine Fackel als die Schmiedezange.
Er trägt sein übliches kurzes Gewand und Götterstiefel.

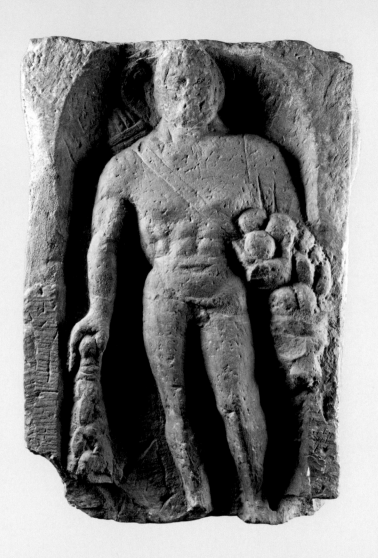

Viergötterstein

Hercules trägt seine Keule mit der Rechten, Bogen und Köcher auf dem Rücken und hält in der linken Hand die Äpfel der Hesperiden. Vielleicht ist auch noch das Fell oder der Kopf des nemeischen Löwen hier zu sehen gewesen.

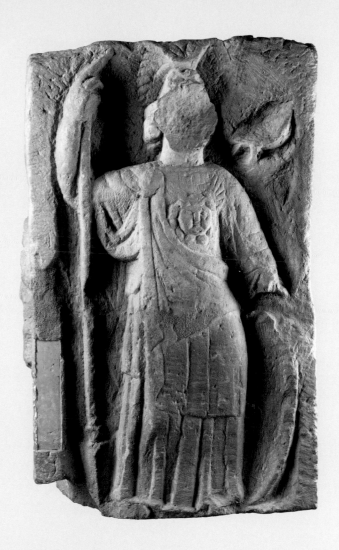

Viergötterstein

Minerva schließlich ist ebenfalls mit allen Attributen ausgestattet. Den um die Hüften gelegten Mantel hat sie mit einer Fibel auf der rechten Schulter befestigt. Er lässt das lange Kleid mit halben Ärmeln oben so weit frei, dass man das Gorgoneion mit Flügeln im Haar gut erkennen kann. Minerva trägt einen hohen Flügelhelm, den sie zurückgeschoben hat. Mit der Rechten hält sie die Lanze, die Linke ruht auf dem Schild. Über der linken Schulter befindet sich im freien Raum die Eule.

Viergötterstein verbunden mit einem Zwischensockel, gestiftet von Mansuetus

Gefunden in Landau-Godramstein, 1767 nach Mannheim gebracht. Gelbgrauer Sandstein, 43 m hoch, Breite 43 und 47 cm.

Die Widmung steht auf dem Zwischensockel:

I(ovi) O(ptimo) M(aximo)
Mansuetus
Natalis (filius?)
v(otum) s(olvit) l(ibens) l(aetus)
m(erito)

Dem größten und besten Iupiter! Mansuetus Natalis (oder: Sohn des Natalis) hat sein Gelübde gern und freudig dem Gott nach dessen Verdienst erfüllt.

An den anderen drei Seiten hat der Steinmetz kräftige Akanthus-Blatt-ornamente gemeißelt.

Juno trägt einen Teil des Mantels als Schleier über dem Kopf. Mit der Rechten opfert sie aus einer Schale (*patera*) auf einem balusterförmigen Altar. In der Linken hält sie das Weih-rauchkästchen. Der Pfau sitzt zu ihrer Rechten auf einer Säule.

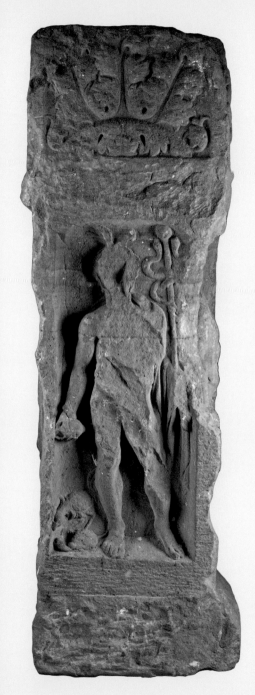

Mercur hat alle seine Attribute:
Flügel am Kopf, den Botenstab
in der Linken und den Geldbeutel
in der Rechten. Als Begleittiere
fungieren ein Hahn und eine Schild-
kröte. Das Mäntelchen hat er um
den linken Arm gewickelt.

103

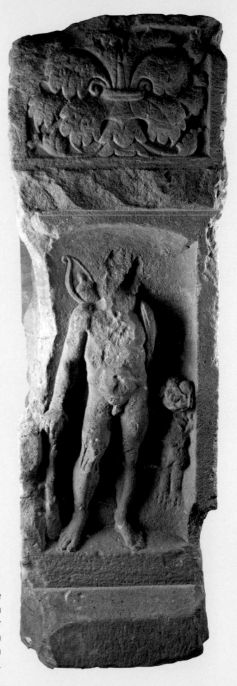

Hercules stützt sich auf seine Keule und hält die Äpfel der Hesperiden in der Hand mit dem Löwenfell. Hinter seiner rechten Schulter sieht man Bogen und Köcher, die er auf dem Rücken trägt.

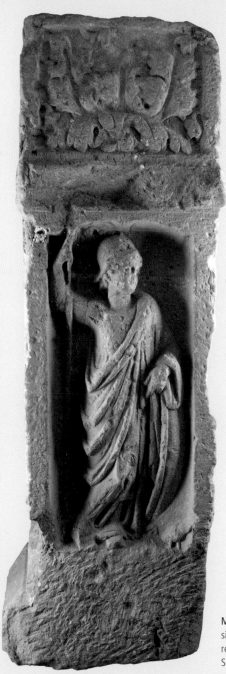

Minerva mit Mantel und Helm lehnt sich entspannt auf den Schild. Die rechte Hand hält die Lanze. Vor dem Schild sitzt unten eine kleine Eule.

VENUS

Der Sage nach soll sie die Mutter des Aeneas gewesen sein, den sie dem König von Troja gebar. Als die Stadt im Trojanischen Krieg zerstört wurde, floh Aeneas mit seinem alten Vater Anchises und seinem Sohn Askanius oder Iulus unter dem Schutz der Göttin aus der brennenden Stadt und gelangte schließlich nach Italien. Generationen später gründeten die Abkömmlinge des Iulus, nämlich Romulus und Remus, die Stadt Rom. Das Patriziergeschlecht der Julier leitete sich von diesem Stammvater und damit von der Göttin Venus ab.

C. Julius Caesar, ermordet 44 v. Chr., und sein Adoptivsohn Octavian, der spätere Kaiser Augustus († 14 n. Chr.), beriefen sich auf diese ihre göttliche Abstammung.

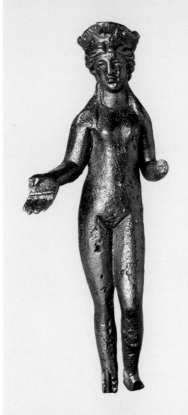

Statuette der Venus
Bronze, Höhe 12 cm. Der Fundort ist unbekannt.
Nackt präsentiert sich die Göttin der Liebe, der Sinnlichkeit und des Verlangens.
Die Künstler entwickelten verschiedene Typen, und in der Provinz wurden Haltung und Attribute der Göttin weiter verändert. Dem Bronzefigürchen liegt der Typus der *Venus pudica*, der schamhaften Venus, zugrunde, die versucht, ihre Blöße mit einer Hand zu bedecken, mit der anderen greift sie nach einem Gewand. Hier trägt sie nur ein großes Diadem im Haar, aus dem lange Locken auf die Schulter fallen.

LITERATUR

Günther Schauerte, Terrakotten mütterlicher Gottheiten. Formen und Werkstätten rheinischer und gallischer Tonstatuetten der römischen Kaiserzeit, Köln 1985, 184f., Nr. 276.

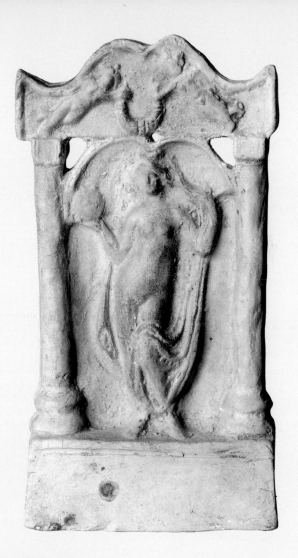

Venus unter einem Baldachin

Ton, Höhe 20,8 cm. Fundort Köln 1769, in einem Sarkophag. Die Töpferei lag in Köln, doch sind nur zwei Terrakotten dieser Art bekannt.

Das Objekt ist selbst schon ein kleiner Schrein. Auf einem Sockel erheben sich zwei Säulen, auf denen ein geschwungener Giebel liegt, worin zwei schwebende Amoretten, Knaben mit dem Kinderknoten im Haar und Flügeln, eine Girlande über das Haupt der Göttin halten. Die Göttin steht in einem muschelförmigen Baldachin. Sie hat wie in einer Momentaufnahme den Mantel mit der linken Hand von sich gezogen und präsentiert ihren nackten Körper mit einem eleganten Hüftschwung. Der Mantel, ein großes Tuch, umspielt sie vom Kopf bis zu den Füßen, er liegt gerade noch auf dem linken Oberschenkel. In der rechten Hand hält Venus einen großen runden Spiegel.

DIE JUGENDLICHE
GÖTTIN DER JAGD

Diana trägt oft einen Halbmond im Haar. Sie wird in der kurz geschürzten Kleidung und mit Jagdstiefeln dargestellt. Diana jagte mit der Lanze oder mit Pfeil und Bogen. Ihre Begleiter waren Hunde und Jagdtiere. Aber nicht nur die Jagd, auch Nachwuchs bei Mensch und Tier stand unter ihrer Obhut.

Sockel einer Statue der Göttin Diana aus dem Jahr 196 n. Chr.
Fundort Mainz, An der Philippsschanze, 1732

Deae Dian(a)e
C(aius) Lucilius
Messor mil(es) leg(ionis) XXII
pr(imigeniae) f(idelis)
cus(tos) basil(icae)
Dextro et
Prisco co(n)s(ulibus)

Für die Göttin Diana. Gaius Lucilius Messor, Soldat der Legio 22 Primigenia Fidelis, Wächter der Basilica. Im Jahr der Konsuln Dexter und Priscus.

Die Statue der Göttin ist verloren. Es soll sich um ein »*Bildniß der Göttin Diana in sehr weißem Alabaster mit dem halben Monde auf dem Haupte*« gehandelt haben (Samuel Christoph Wagener, 1842).

In den Städten lag direkt neben dem Forum eine große, meist offene Halle, Basilica, die Gerichtssitzungen, Märkten und als Wandelhalle diente. In Palästen und großen Privathäusern gab es ebenfalls Basiliken für Audienzen, Empfänge und Versammlungen. Basiliken in den Thermen dienten zum Sport. Welche Basilika aber beaufsichtigte C. Lucilius Messor? Das Gebäude muss ein vom Militär genutztes sein, und vermutlich war der einfache Soldat als Wachmann oder Hausmeister mit der Aufsicht über das Gebäude betraut. Er überwachte hingegen nicht die Übungen der Soldaten und war kein Ausbilder. Er scheint der einzige *custos basilicae* im Römischen Reich zu sein, der namentlich bekannt ist.
Die Legio 22 primigenia pia fidelis war seit 92 n. Chr. in Mainz stationiert. Im Jahr der genannten beiden Konsuln, 196 n. Chr., kämpfte die Legion auf der Seite des Kaisers Septimius Severus gegen den Usurpator Clodius Albinus in Gallien.

LITERATUR

Harald v. Petrikovits, Die Innenbauten römischer Legionslager während der Principatszeit, 1975, 80.

Yann Le Bohec, Die römische Armee. Von Augustus zu Konstantin d. Gr., Stuttgart 1993, 55.

Marcus Junkelmann, Die Reiter Roms Teil II, Mainz 1994, 113 f.

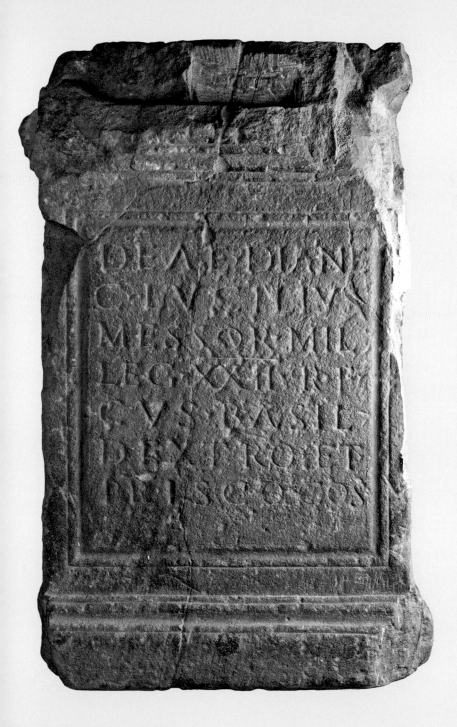

DEAE DVN
C IVS NIVS
MESSOR MIL
LEG XXII RF
C VS BASIL
DEXTRO ET
M LS C O DS

FORTUNA

Die Göttin Fortuna verkörperte für jedermann das glückliche Schicksal oder das schicksalhafte Glück. Sie stand schwankend auf einer Kugel und hielt Füllhorn und Steuerruder. *»Wer mögte sie nicht zur Gönnerinn haben, da sie Ruhm, Reichthum, Zufriedenheit, kurz alle Güter der Erde ihren Günstlingen spendet?«* (Friedrich Lehne 1836)

Kaiser Augustus stiftete der Fortuna Redux, der Göttin der glücklichen Heimkehr, im Jahre 19 v. Chr. nach seiner Rückkehr aus dem Osten einen Altar in Rom.

In Mainz sah sich ein durch Waffenhandel reich gewordener Veteran der 22. Legion veranlasst, der Staatsgöttin einen schweren Gedenkstein aus Syenit zu stiften, wenn auch erst testamentarisch. Der Sockel trug eine Statue der Göttin, oben sind noch Befestigungsspuren vorhanden.

C. Gentilius Victor ließ sich das Geschenk 8000 Sesterzen kosten, das waren 80 Aurei (Goldstücke) oder 2000 Denare oder 32.000 Asse. Er hatte zunächst in der Legio 22 gedient, war dann ehrenhaft entlassen worden und nutzte offenbar im Ruhestand seine alten Verbindungen zur Belieferung der Armee mit Schwertern und anderen Waffen. Er war eher Kaufmann als Waffenschmied.

Die Legio 22 primigenia wurde im Jahr 39 n. Chr. aufgestellt und war 43 bis 70 und dann dauerhaft ab 92 in Mainz stationiert, Abteilungen wurden allerdings auch zu anderen Orten abkommandiert. Die Ehrentitel *pia fidelis*, pflichtbewusst und treu, verlieh ihr Kaiser Domitian.

Sockel einer Statue für die Göttin Fortuna Redux
Fundort Mainz, 1632 beim Bau der Schwedenschanze bei der Kirche St. Alban. 1766 nach Mannheim gebracht. Die Stiftung erfolgte zwischen 185 (der Kaiser erhielt den Beinamen Pius) und 192 n. Chr. In dem Jahr erfolgte ein Beschluss des Senats von Rom, den Namen des Kaisers Commodus von allen öffentlichen Denkmälern zu tilgen. Hier wurde allerdings nur der Beiname Commodus zerstört und nicht der vollständige Name.

Pro salute imp(eratoris) M(arci) Au rel(ii) [Commodi] Antonini Pii Felicis Fortunae Reduci leg(ionis) XXII pr(imigeniae) p(iae) f(idelis) C(aius) Gentil ius Victor vet(eranus) leg(ionis) XXII pr(imigeniae) p(iae) f(idelis) m(issus) h(onesta) m(issione) negot iator gladiarius testamento suo fieri iussit ad HS n(ummum) VIII mil(ia)

Für das Wohl des Kaisers Marcus Aurelius (Commodus) Antoninus Pius Felix. Für die Fortuna Redux der Legio 22 Primigenia Pia Fidelis. Gaius Gentilius Victor, Veteran, ehrenvoll verabschiedet aus der Legio 22 P P F, Schwerthändler, hat in seinem Testament verfügt, (eine Statue) zum Preis von 8000 Sesterzen anzufertigen.

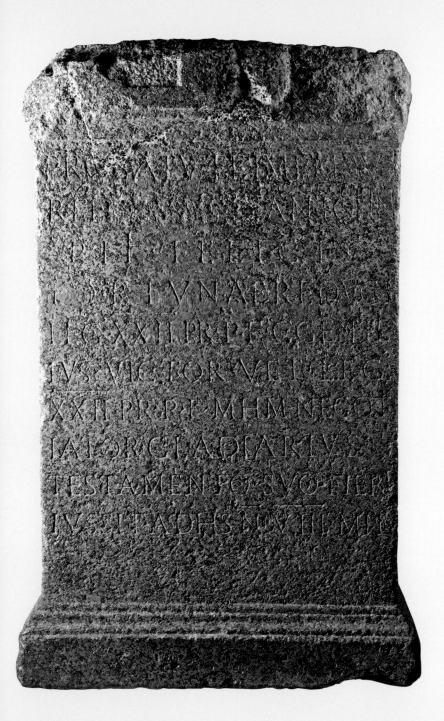

Früchte für Fortuna in einer Schüssel aus Terra Sigillata

Sammonus Bellinus Fo(rtunae) … (don)o oder
(ex vot)o posuit (Zierblatt)

Ritzinschrift auf dem glatten Rand.

Rechts vom Blättchen beginnt der Satz: Sammonus Bellinus stiftete der Fortuna … Die verlorene Partie gab die Erklärung, hier stand nämlich entweder DONO, als Geschenk, oder EX VOTO, gemäß dem Gelübde, das der Geber abgelegt hatte.
Nicht alle Menschen waren vermögend genug, um den Göttern steinerne Altäre zu stiften. Doch kaum weniger innig mögen Wunsch und Versprechen von Sammonus Bellinus gewesen sein: Hilf mir, Göttin des Glücks und des Zufalls! Dann schenke ich Dir eine Schale mit wunderschönen Früchten!
Fortuna trägt oft ein Füllhorn im linken Arm, aus dem Früchte quellen. Im übertragenen Sinn gewinnt der Mensch, über den die Göttin das Füllhorn leert, Reichtum, Wohlstand und Gesundheit.
Die Terra Sigillata-Schüssel wurde in Rheinzabern in der Töpferei des Primitivus um 200 n. Chr. geformt. Die Ornamente wiederholen sich: Bogenschütze im Doppelkreis, dazwischen zwei an Pfähle gefesselte Männer. Den linken springt ein auf den Hinterpranken stehender Bär an, den rechten ebenfalls ein Bär. Unter diesem Tier sind noch zwei weitere Raubtiere abgebildet, ein kleiner Panther und eine lauernde Löwin.
Der Preis für eine Terra Sigillata-Schüssel betrug etwa 20 Asse. Ein stolzer Preis, bedenkt man, dass man von 2 Assen täglich leben konnte.
Könnte es sein, dass Sammonus Bellinus etwas mit dem Amphitheater zu tun hatte? Etwa als Gladiator besonders auf die Hilfe der Göttin baute?
Gefunden wurde die Schüssel vor 1870 in Mainz, Dimesser Ort. Ob sich dort ein Tempel oder Heiligtum befand, ist nicht bekannt.

Zeichnung Ute Lorbeer

LITERATUR

R. Noll, Eine Sigillataschüssel mit Eigentumsvermerk und Preisangabe aus Flavia Solva, in: Germania 50, 1972, 148–152.

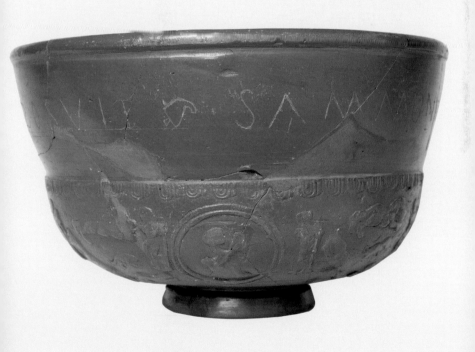

Altar für die Göttin Fortuna
Fundort Alzey, 1783. Mit diesem Stein wurde
ein Altar für Minerva (Seite 86) nach Mann-
heim gebracht. Höhe 1,06 m, Breite 50,5 bis
52 cm. Grauer Sandstein.

Fortunae
Deae
ex voto susce(pto)
Lucius Gnatius
Mascellio
v(otum) s(olvit) l(ibens) m(erito)

Der Göttin Fortuna. Gemäß dem abgeleg-
ten Gelübde. Lucius Gnatius Mascellio hat
gerne das Gelübde nach dem Verdienst der
Göttin eingelöst.

Hier wendete sich in den Jahren um 200
n. Chr. ein Privatmann an Fortuna. Er hatte
ein Gelübde abgelegt, in dem er der Göttin
einen Altar versprach, wenn seine Bitte
erfüllt würde. Die Erfüllung seines Wunsches
wie des Gelöbnisses betont er in der dritten
und in der letzten Zeile.
Auf der Oberseite von Altären befindet sich
oft eine Vertiefung, in der Räucherwerk
verbrannt wurde. Seitlich liegen runde Polster
mit Stirnrosetten wie beim folgenden Altar.

LITERATUR
Ernst Künzl, CSIR Deutschland II,1, Germania
Superior, Alzey und Umgebung, 1975, Nr. 58.

FORTVNAE
DEAE
EX VOTO VSC
L IGNATIVS
MASCELLIO
V S L M

Altar für die Göttin Fortuna
Er befand sich 1519 in der Kirche von
Erbach-Bullau, Odenwaldkreis, der (antike)
Aufstellungsort ist nicht bekannt.

Fortunae
L. Favonius
Seccianus
centurio leg(ionis) VIII aug(ustae)

Für Fortuna
Lucius Favonius Seccianus
Centurio der Legio 8 Augusta

Ein Centurio kommandierte dem Namen
nach eine Hundertschaft, obwohl eine
Centuria aus etwa 80 Mann bestand. Er war
für Ausbildung, Ausrüstung, Ordnung und
Disziplin seiner Abteilung verantwortlich. Die
Centuriones gingen aus der Truppe hervor
und führten den berüchtigten Knüppel aus
Rebholz. Sein Sold betrug etwa das Zwanzig-
fache des Solds eines Legionärs.
Die Legio 8 Augusta wurde unter C. Julius
Caesar in Gallien aufgestellt. Ab dem Ende
des 1. Jahrhunderts n. Chr. garnisonierte sie
in Straßburg. Abteilungen wurden an wech-
selnden Orten des Römerreiches eingesetzt.

LITERATUR
Barbara Oldenstein-Pferdehirt, Die Geschichte
der Legio VIII Augusta – Forschungen zum
Obergermanischen Heer II, Jahrbuch des RGZM
31, 1984, 397–434.

FORTVNAE
L · FAVONIVS
SECCIANVS
⁊ · LEG · VII · AVG

DER VIELBESCHÄFTIGTE MERCURIUS

Gott der Diebe, der Wege und der Händler, Bote der Götter, Geleiter der Seelen in die Unterwelt …

Sein Name hängt wohl mit *mercator*, der lateinischen Bezeichnung für Kaufmann, zusammen. In Mannheim wacht Mercur seit 1769 von der Spitze des Marktbrunnens über das Geschehen, und so manches Unternehmen trägt bis heute seinen Namen. Zur Erfüllung seiner Aufgaben brauchte er Flügelhut und Flügelschuhe sowie den Botenstab. Oft hält er einen Geldbeutel. Manchmal begleiten ihn Tiere, so auf dem Viergötterstein des Mansuetus aus Landau-Godramstein (s. S. 103), wo ein Hahn und eine Schildkröte neben dem Gott abgebildet sind.

Nierstein, das römische Buconica, ist durch seine an der Uferstraße gelegene römische Quellfassung bekannt, Sironabad genannt. Weiter oben am Hang befindet sich mit der »Niersteiner Glöck« an der Kirche St. Kilian die wohl älteste urkundlich belegte Weinlage Deutschlands. Im Jahre 742 schenkte Karlmann, der Onkel Karls d. Großen, Weinberg und Kirche dem Bistum Würzburg.

Und wie kam der Stein nach Mannheim? 1863 auf Vermittlung an den Altertumsverein, wusste Baumann. Allerdings wird zwar jede geschenkte Münze im Protokollbuch des Vereins aufgezählt, auch eine kleine Grabung in Nierstein, nur nicht der Stein. Vielleicht hatte der Fundort schon eine ältere Verbindung zu Mannheim?

Ursula von Herding, geborene Josepha Ursula de Saint Martin, lebte von 1780 bis 1849. Ihr Vater, Claude Graf de Saint Martin, war in Mannheim seit 1764 Direktor der staatlichen Lotterie, die Mutter war die Tochter des kurpfälzischen Hofbildhauers Peter Anton von Verschaffelt. Ursula heiratete Freiherrn Nikolaus Casimir von Herding, Carl Theodors Generaladjutant. Sie kaufte später das Dalbergsche Anwesen in Nierstein, zu welchem auch die Weinbergslage Glöck gehörte. Als das Mercurrelief gefunden wurde – wie überliefert ist, im Weinberg, nicht in der Nähe der Rheinstraße beim Schloss – dürfte sie es in ihrem Anwesen aufgestellt haben.

Mercur aus dem Weinberg
Fundort Nierstein, von Herding'sches Gut, Flur Auf der Glöck. 1863 nach Mannheim geholt. Das Relief besteht aus bräunlich grauem Sandstein, ist 42 cm breit und noch 50 cm hoch.

Merkur steht in einer Nische. Er ist nackt bis auf den Flügelhut und einen Mantel, der über der linken Schulter liegt. Im linken Arm hält der jugendliche wohlgestalte Gott den von einer Schlange umwundenen Botenstab (*caduceus*). Den Kopf hat er zur rechten Schulter geneigt. In der rechten Hand dürfte er entweder ein Gefäß gehalten haben, aus dem er ein Tier fütterte, oder einen Geldbeutel.

(In) h(onorem) d(omus) d(ivinae)
(Mercuri)o
(a)edem
cum sign(o)

Zu Ehren des vergöttlichten Kaiserhauses!
Für Mercur eine Kapelle mit Bildnis ...

Die Weihung wurde auf den Rand geschrieben, das bedeutet wohl, dass es sich nicht um einen großen Bau gehandelt hat. Den Schriftresten ist zu entnehmen, dass ein Gebäude, sei es ein Tempel oder eine Kapelle oder ein Bildstock, mit einem *signum*, also wohl diesem Relief, für Mercur gestiftet wurde.

Zu Beginn steht die Loyalitätserklärung an das Kaiserhaus. Es war seit etwa Mitte des 2. Jahrhunderts üblich, Weihungen für die Götter mit einer Verbeugung vor den Mitgliedern des Kaiserhauses zu beginnen, das mehr und mehr den Göttern gleichgesetzt wurde. Unser Relief wird in das spätere 2. Jahrhundert datiert.

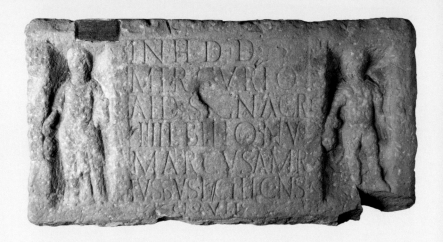

**Auf Befehl des Gottes selbst:
Weihung an Mercur**

Fundort Obrigheim, Neckar-Odenwald-Kreis,
vor 1533, 1764 nach Mannheim gebracht.
Höhe 56 cm, Breite 1,07 m, Dicke 11,5. Das
Material ist grauer Sandstein.

In h(onorem) d(omus) d(ivinae)
Mercurio
aed(em) sign(um) agr(um)
(centuriarum) IIII L(ucius) Bellonius
Marcus a Merc(urio)
iussus fecit et consa
cravit

Zu Ehren des göttlichen Kaiserhauses! Für
Mercur Tempel, Bild, ein Grundstück von
vier Centurien. L. Bellonius Marcus hat
(alles) auf Befehl des Gottes veranlasst und
gestiftet.

Nicht nur die Menschen treten mit Bitten an
die Götter heran. Auch Letztere offenbaren
manchmal ihre Wünsche und erscheinen
den Menschen im Traum. So erging es Lucius
Bellonius Marcus. Er bestellte den Stein,
der auch eine Gründungs- oder Bauinschrift

ist, mit gleich zweimaliger Nennung des
Gottes. Zu Beginn steht die pflichtgemäße
Widmung an das Kaiserhaus, dann wird die
umfängliche Stiftung an Merkur aufgelistet:
ein Gebäude, ein Bild, ein umgrenztes Stück
Land. So befahl es der Gott unserem Marcus.
Wie groß das Stück Land war, ob mit dem
Zeichen vor IIII »centuriarum« (das entspricht
etwa 20 ha) gemeint waren oder ein anderes
Flächenmaß (zum Beispiel *iugera*, dann han-
delte es sich um 10 000 m²), ist unsicher. Der
ager wäre ein ziemlich großes Stück Land, ein
kleiner Park, den der Stifter ja auch noch mit
Zaun oder Hecke einzufrieden hatte.
Eigentlich hatte Mercur bei seinen vielen Auf-
gaben gar keine Zeit für Frauen. Nördlich der
Alpen wurde der Gott allerdings manchmal
mit Rosmerta (Maia) verbunden, die links
in langem Gewand mit einem Beutel in der
Rechten und vielleicht einem Tier auf dem
linken Arm abgebildet ist. Mercur selbst steht
in seiner üblichen Pose mit Flügelhut und
Flügelschuhen da. Er hält links seinen Boten-
stab und rechts den Geldbeutel.
Bauer Hinniger hatte in seinem Obrigheimer
Garten noch weitere Steine aufgestellt. Nur
dieser kam nach Mannheim.

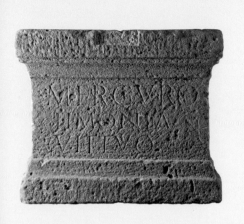

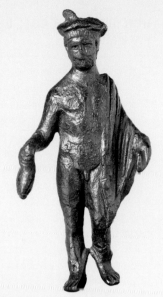

Sockel für Mercur
Fundort Heidelberg-Rohrbach vor 1599, 1763
nach Mannheim gebracht. Roter Sandstein,
Höhe 60 cm, Breite 73 cm, Tiefe 30 cm.

Vermutlich war der Stein Teil eines Posta-
ments für eine Statue.

Mercurio
Timonia
Vittvo

Für Mercur von Timonia Vittuo.

Kurz und knapp drückt sich hier der Stifter
aus. Der oben und unten leicht profilierte
Stein hat einst vor einer Wand gestanden,
denn die Rückseite blieb glatt, während die
Schmalseiten dieselben Profile zeigen wie die
Frontseite. Die Oberseite ist grob gepickt, in
der Mitte weist sie ein eckiges Loch mit einer
schmalen Rinne nach vorn auf. Hier könnte
ein Reliefblock befestigt gewesen sein, eher
als eine Statue des Gottes.
Die kaum geglättete Oberfläche erinnert
daran, dass einst alle Steine mit einer feinen
Stuckschicht überzogen und bemalt waren.

Mercurius
Bronzestatuette, Höhe 7,4 cm. Der Fundort
ist unbekannt.
Er trägt den Flügelhut (petasus), Flügel-
schuhe und einen Geldbeutel in der rechten
Hand.

LITERATUR

Karl Baumann, Römische Denksteine und
Inschriften der Vereinigten Altertums-Samm-
lungen in Mannheim, Nr. 65.

Walburg Boppert, Römische Steindenkmäler aus
dem Landkreis Mainz-Bingen. CSIR Deutsch-
land II,14 2005 Nr. 90 Taf. 56.

Hans G. Frenz, Denkmäler römischen Götter-
kultes aus Mainz und Umgebung, CSIR Deutsch-
land II,4 1992, 102f., Nr. 74 Taf. 67.

HERCULES: HALB GOTT UND HALB MENSCH

Kraft und Stärke, die Hilfe der Götter zum Erfolg wünscht sich der Mensch.

Hercules, ein Sohn des Göttervaters Jupiter und einer schönen Sterblichen, besaß übermenschliche Kräfte. Er besiegte zahlreiche Ungeheuer und sollte den Menschen Stärke für schwere Arbeiten und beim Sport verleihen. Seine Frauengeschichten sind zahllos.

Doch auch Geschäftsleute riefen ihn bei Vertragsabschlüssen an »beim Hercules!« Zudem galt er als Beschützer der Wege. Bei aller übermenschlichen Stärke ist ein Halbgott aber doch sterblich, an diesem Schicksal konnten auch die Götter nichts ändern.

Man erkennt Hercules am Löwenfell und an den Äpfeln der Hesperiden, die er in einer Hand auf dem Rücken hält. Er führte eine schwere Keule als Waffe.

Hercules und die Benificiarier

An wichtigen römischen Straßen und Flussübergängen waren seit etwa 150 n. Chr. Straßenstationen eingerichtet, von denen aus ein Beneficiarier die Kontrolle ausübte. Eine solche Station bestand in Remagen an der Straße von Koblenz nach Köln, wo sich eine Kapelle oder ein Tempel in der Nähe der Rheinstraße befand, aus dem mehrere Weihungen an Hercules nach Mannheim gebracht wurden. Drei davon sind ausgestellt.

Von den drei ausgestellten Weihungen wurden wiederum zwei von Beneficiariern gestiftet. Diese waren Soldaten mit besonderen Aufgaben. Vom täglichen Dienst freigestellt, hatten sie dafür hoheitliche Aufgaben als Ermittlungs- und Vollzugsbeamte zu übernehmen. Dazu zählte die Sicherung der Straßen zur Aufrechterhaltung der öffentlichen Ordnung. Ein *beneficiarius consularis* wie Lucius Iucundinius Maximus oder Octavius Curtavius unterstand direkt dem Statthalter.

Bellanco, Sohn des Gimio, den man aufgrund seines und seines Vaters Namen (anders als Lucius Iucundinius Maximus) nicht als ein schon lange romanisiertes Mitglied der Gesellschaft ansehen möchte, hat seinen Stein außer Hercules, den er als Gott anspricht, auch dem Ortsgeist, dem Genius Loci, gewidmet. Für den antiken Menschen waren alle Orte belebt von göttlichen oder geisthaften Wesen, die den Platz, das Haus oder den Fluss verkörperten und schützten. Ob Bellanco in der Straßenstation beschäftigt war, wissen wir nicht.

LITERATUR

Joachim Ott, Die Beneficiarier. Untersuchungen zu ihrer Stellung innerhalb der Rangordnung des Römischen Heeres und zu ihrer Funktion. Historia Einzelschr. 92, Stuttgart 1995.

Egon Schallmayer u. a., Der römische Weihebezirk von Osterburken I. Corpus der griechischen und lateinischen Beneficiarier-Inschriften des Römischen Reiches. Forschungen u. Berichte zur Vor- und Frühgeschichte in Baden-Württemberg 40, 1990, Nr. 84 und 85.

Altärchen für Hercules
Fundort Remagen, 1784. Grauer Sandstein,
Höhe 32,5 cm, Sockel 28 zu 13,5 cm.

Deo Hercu
li et genio
loci Bell
anco Gimi
onis v(otum) s(olvit) l(ibens) m(erito)

Dem Gott Hercules und dem Ortsgeist!
Bellanco, Sohn des Gimio, hat sein Gelübde
gerne nach Verdienst (der Götter) einge-
löst.

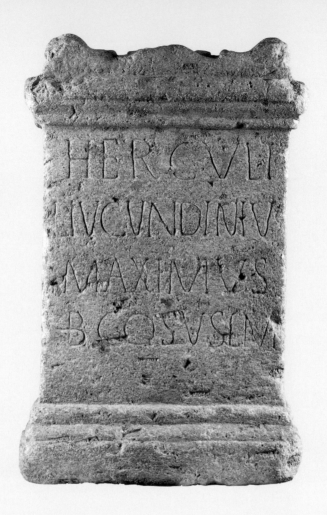

Altärchen für Hercules
Fundort Remagen, 1784. Hellgrauer Kalk-
stein, Höhe 46,5 cm, Breite unten 29,5 cm.

Herculi
L(ucius) Iucundinius
Maximus
b(eneficiarius) co(n)sularis
v(otum) s(olvit) l(ibens) m(erito)

Dem Hercules! Lucius Iucundinius
Maximus, beneficiarius consularis, hat sein
Gelübde gerne nach Verdienst (des Gottes)
eingelöst.

Der Stein wird in die Mitte des
3. Jahrhunderts datiert.

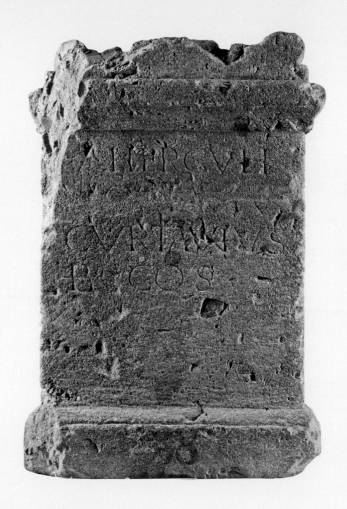

Altärchen für Hercules
Fundort Remagen, 1784. Hellgrau-gelblicher
Sandstein, Höhe 49 cm, Breite unten 33,5 cm.

Herculi
Octavius
Curtavius (oder Curtanus)
b(eneficiarius) co(n)sularis

Dem Hercules! Octavius Curtavius, benefi-
ciarius consularis (setzte den Stein).

Der Stein wird in das 2. Jahrhundert datiert.

EHER KELTISCH ALS RÖMISCH: VISUCIUS, NEMETONA UND DIE MATRONEN

Ein Stadtrat für Ladenburg und Speyer mit gallischen Wurzeln

Das römische Ladenburg hieß mit vollständigem Namen Civitas Ulpia Sueborum Nicrensium, Hauptort der Neckarsueben. Ulpia bedeutet, dass Kaiser Trajan (Marcus Ulpius Traianus) den Ort zur *civitas* erhoben hat. Eine Civitas ist eine Verwaltungseinheit, bestehend aus dem Umland und einem städtischen Zentrum. Die *civitates* wurden nach dem Stamm benannt, der in der jeweiligen Region die Mehrheit der Bevölkerung ausmachte. Der Hauptort der Civitas konnte einen eigenen Namen tragen (Borbetomagus für Worms in der Civitas Vangionum, Noviomagus für Speyer in der Civitas Nemetum).

Es ist weniger eine Weihe- als vielmehr eine Bauinschrift. C. Candidius Calpurnianus zeigt an, dass er dem Mercur in seiner gallischen Gestalt des guten Gottes Visucius verpflichtet war. Offensichtlich hatte Calpurnianus gallische (keltische) Wurzeln. Er war zu einem so großen Besitz und Wohlstand gekommen, dass er gleich in zwei Gemeinden in die Liste der möglichen Stadträte eingeschrieben war. Denn in der Römerzeit musste man als Kommunalpolitiker das Geld für den Bau oder die Reparatur von öffentlichen Gebäuden mitbringen.

Die Familie des Candidius ist noch mit zwei weiteren Männern, einer davon ebenfalls Stadtrat in Ladenburg, in der Region durch Weiheinschriften vertreten.

LITERATUR

C. Sebastian Sommer, Vom Kastell zur Stadt. Lopodunum und die Civitas Ulpia Sueborum Nicrensium, in: Ladenburg. Aus 1900 Jahren Stadtgeschichte, Hrsg. Hansjörg Probst, Ubstadt-Weiher 1998, 81–201.

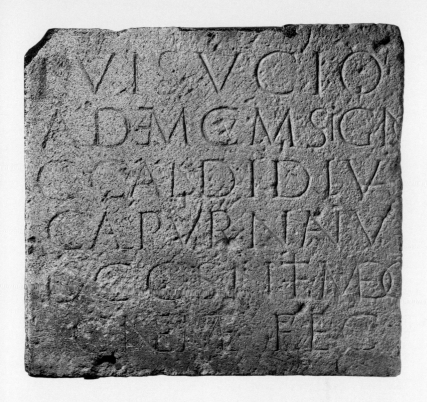

Bauinschrift für Visucius
Die Platte aus gelblichem Sandstein, 41 zu 43 cm, war in der St. Stephanskirche auf dem Heiligenberg bei Heidelberg in zweiter Verwendung eingebaut. 1764 gelangte sie nach Mannheim.

Visucio
aedem cum signo
C(aius) Candidius
Calpurnianus
d(ecurio) c(ivium) c(ivitatis) S(ueborum)
N(icrensium) item dec(urio)
c(ivitatis) Nemet(um) fec(it)

Für Visucius. Einen Tempel mit Bild hat Gaius Candidius Calpurnianus, Ratsherr in Ladenburg und in Speyer, errichten lassen.

Mars und Nemetona

Zum Kriegsgott Mars passt keine Gefährtin? Die Kelten sahen das anders. Sie setzten den römischen Mars mit ihrem Gott Loucetius gleich, der aber war mit Nemetona, der Göttin des Hains, verbunden.

Inschrift für Mars und Nemetona

Fundort Altrip, Rhein-Pfalz-Kreis, 1835. Die 1,36 m breite und 84 cm hohe Platte aus Sandstein wurde als Baumaterial für die spätrömische Festung aus einem Tempel nach Altrip gebracht. Aus den Ruinen der Festung schleppte man ihn in einen Altriper Garten, und 1835 erhielt ihn der Altertumsverein als Geschenk.

Wo der Stein einmal gestiftet wurde, ist nicht bekannt. Vielleicht war es Speyer. Die Brüder Silvinius mögen wegen der Namensähnlichkeit Nemetona als Göttin der Nemeter betrachtet haben. Das römische Speyer hieß Civitas Nemetum.

Marti et Nemeto
nae
Silvini(i) Iustus
et Dubitatus
v(otum) s(olverunt) l(ibentes)
l(aeti) p(osuerunt)

Für Mars und Nemetona. Die Silvinii, Iustus und Dubitatus, haben ihr Gelübde erfüllt und gerne und freudig den Stein gesetzt.

Ein Rahmen mit schlichten Ornamenten aus Wellenlinien, Rädern (?) und oben einer Rosette umgibt den unbeholfen eingeschlagenen Text.

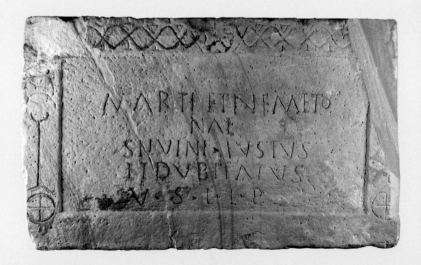

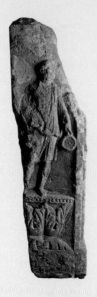
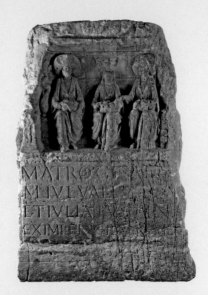

Matronenstein

Fundort Rödingen, an der Römerstraße zwischen Jülich und Köln, 1785.
Der Stein ist arg mitgenommen durch die Zerstörungen im Schlossmuseum. Der Altar aus Maastrichter Kreidetuff ist 1,75 m hoch, 75 cm breit und noch 28 cm tief. An den Schmalseiten erkennt man links auf einem Sockel mit Akanthusblättern einen opfernden Mann, der auf der anderen Seite eine fast unkenntliche opfernde Frau gegenübersteht. Die Matronen auf den rheinischen Steinen tragen stets einen Beinamen, hier Gesaienae, der sich vielleicht auf einen Ort oder eine bestimmte Gegend bezieht.

Matro(n)(is) Gesaienis
M(arcus) Iul(ius) Valentinus
et Iulia Iustina
ex imperio ipsarum l(ibens) m(erito)

Für die Gesaienischen Matronen haben Marcus Iulius Valentinus und Iulia Iustina auf Geheiß der Göttinnen gerne nach deren Verdienst (den Stein gestiftet).

Die beiden Stifter sind wohl kein Ehepaar, denn bei der Eheschließung nahm eine römische Frau nicht etwa den Namen des Mannes an. Wir könnten es mit Geschwistern zu tun haben, denen die Göttinnen befohlen haben, den Altar zu errichten.

Mütterliche Gottheiten

Eine *matrona* ist zunächst die römische Ehefrau. Die Bezeichnung wurde auf eine Dreiheit von Göttinnen übertragen, die vor allem im südlichen Rheinland verehrt wurden. Zwei Frauen mit großen Hauben, wie sie die verheirateten Frauen im Kölner Raum trugen, sitzen auf einer Bank, stets mit einem jungen Mädchen in der Mitte. Alle halten Früchte oder ein kleines Tier im Schoß. Keineswegs nur Frauen baten sie um Hilfe.

MYSTISCH, ORIENTALISCH: DER RÄTSELHAFTE MANNHEIMER MITHRASSTEIN

Mannheim ist keine Römerstadt – aber das Relief wurde vor 1599 hier irgendwo ausgegraben. Dann brachte man es 1613 am Brunnen vor dem Rathaus an.

Zwischenzeitlich wurde es dann am Bischofshof in Ladenburg eingemauert und kehrte 1763 wieder nach Mannheim zurück. Es ist allerdings nur eine Vermutung, dass der Stein ursprünglich in Ladenburg gefunden wurde. Ebenso könnte man annehmen, dass der Stein aus einem Mithräum bei einer römischen Straßenstation, einem Dorf (*vicus*) wie Heddesheim oder einer Landvilla (wie Schriesheim, Schanz) stammte.

Auf unserem Stein ist die Stiertötung dargestellt, durch die Mithras die Welt neu erschafft und somit Herr aller Schöpfung wird. Anders als bei allen anderen Kultreliefs ist der Gott unbekleidet bis auf ein wehendes Mäntelchen. Die linke stehende Figur trägt wie Mithras einen Mantel um die Schulter, der hinter ihm her weht. Ist es der Sonnengott Sol? Er hilft Mithras, packt den Stier am Schwanz und erhebt einen Stock (?). Hinter ihm läuft ein Löwe. Die Figur steht auf sieben Altären, vor denen sich eine große Schlange um ein Wassergefäß windet. Die kleine Figur rechts unten, vielleicht der Stifter des Steines, opfert am Altar. Über dem Stier sitzt der Rabe (Symbol für einen Grad oder Stufe der Eingeweihten).

Die Kultgemeinschaft um den Lichtgott Mithras stand nur Männern offen. Kleine Gruppen schlossen sich zusammen, durchschritten Stufen der Einweihung und hielten gemeinsame Mähler ab. Es gab keine festgefügte Theologie: Planetengötter und Jahreszeiten, Sonne und Mond, Wasser und Tiere spielten eine Rolle.

Die Gebäude für den Mithraskult waren etwas in die Erde eingetieft, sieben Stufen führten hinunter. Die Eingeweihten ließen sich auf seitlichen Bänken zum Mahl nieder, das Kultbild wurde zeitweise beleuchtet. Magie und Zauber verfehlten ihren Eindruck auf die Teilnehmer sicher nicht.

LITERATUR

Rainer Wiegels, Lopodunum II. Stuttgart 2000, 125f.

Andreas Hensen, Mithras. Der Mysterienkult an Limes, Rhein und Donau. Stuttgart 2013.

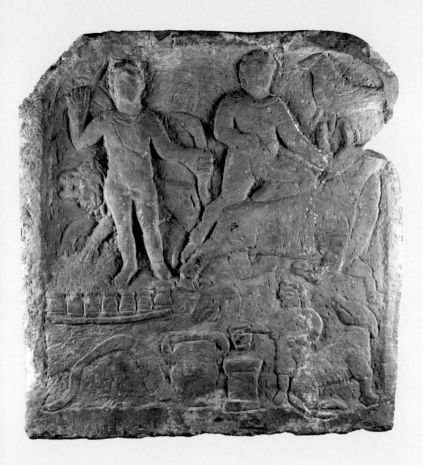

Der rätselhafte Mannheimer Mithrasstein
Roter Sandstein, 84 cm hoch, 79,5 cm breit, 15 bis 21 cm tief.

Als Beispiel für das Engagement der Bürger bei öffentlichen Gebäuden sei hier eine Stufe angeschlossen:

Sitzstufe aus dem Theater von Ladenburg

Die Bürger finanzierten die Großbauten ihrer Stadt, in Lopodunum auch das Theater. Dafür konnten sie sich dann Plätze reservieren lassen. Es wurden mehrere beschriftete Stufen gefunden, eine wurde 1895 nach Mannheim gebracht. Die 2,72 m lange Stufe mit einer Höhe von 37 cm ist in zwei Teile gebrochen und besteht aus rotem Sandstein. Die Inschrift dürfte sich nicht oben auf der Trittstufe befunden haben, sondern auf der Vorderseite, wo sie bei Abwesenheit des Flavius Ianuarius von Weitem sichtbar war.

T(itus) Fl(avius) Ian(uarius)
M(agister) P(agi)

Den Pagus, Teilbezirk des römischen Lopodunum, vertrat als eine Art Ortsvorsteher ein Magister.

LITERATUR

Rainer Wiegels, Lopodunum II, Stuttgart 2000, 63–70.

SPÄTANTIKE

FLUSSFUNDE ZEIGEN
DIE KRISE AN

Nachdem in der Mitte des 3. Jahrhunderts römische Truppen vom Limes abgezogen und an die entfernten Ostgrenzen verlegt worden waren, fielen im Jahre 259 große germanische Gruppen zu gezielten Raubzügen bis in das heutige Südfrankreich und nach Italien ein. Auf den römischen Straßen kamen sie schnell voran. Sie nahmen alles mit, das ihnen wertvoll erschien, Werkzeuge aus Bauernhöfen und Werkstätten, Metallgefäße aus Küchen, Opfergaben aus Tempeln. Auch Menschen verschleppten sie. Germanien war an Rohstoffen eher arm, weshalb sich die Raubzüge des Jahres 259 auf jede Art von Metall richteten. Kochkessel oder Becken aus Messing respektive Bronze, die zum Waschen der Hände bei Tisch gereicht wurden, galten auch als Statussymbole und finden sich in germanischen Gräbern der Oberschicht.

Auf ihrem Rückweg mussten die Germanen die Lastkarren mit Beute auf Flößen oder Kähnen über den Rhein setzen. Dabei wurden sie an mehreren Orten von römischen Patrouillen gestellt, ein Teil der Beute landete im Fluss. Die größten Fundmengen an »Germanenbeute« wurden bei Hagenbach, Neupotz und Otterstadt aus dem alten Rheinbett ausgebaggert.

Beim Setzen des Uferpfeilers der Kurt-Schumacher-Brücke über den Rhein in Mannheim, im verlandeten Neckararm von Seckenheim und in Neckarau, wo einst der Neckar in den Rhein mündete, wurden einzelne Gefäße und eine eiserne Axt gefunden. Vielleicht liegt noch mehr unter dem Boden!

Verlustfunde aus der Mitte des 3. Jahrhunderts

Neckarau, Maimarktgelände

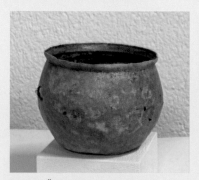

Kleiner Östlandeimer
Bronze. Höhe 8,5 cm, Randdurchmesser 13 cm.

Mannheim-Seckenheim, Kiesgrube Volz

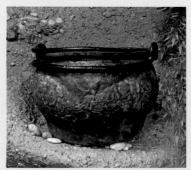

Östlandeimer
Stark kupferhaltige Bronze, halber eiserner Umfassungsring. Höhe 17,5 cm, Randdurchmesser 25 cm.

Pylonsenkkasten der Kurt-Schumacher-Brücke

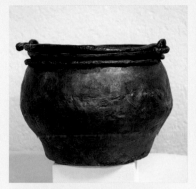

Östlandeimer
Bronze, mit Eisenhenkel. Höhe 16,3 cm, Randdurchmesser 20,6 bis 20,8 cm.

Becken mit Omegahenkel
Bronze. Höhe 8,2 cm, Randdurchmesser 28,5 cm.

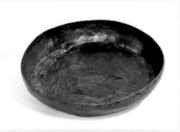

Flache Schale
Bronze. Höhe 5,2 cm, Randdurchmesser 25–26 cm. Zunächst aus einem Blech getrieben, wurde sie später am Bodenansatz mehrfach gelötet und geflickt, ein Blechstück wurde aufgesetzt.

Neckarau, Stollenwörthweiher

Eiserne Axt
Schaftlochlappenaxt. Länge 20,4 cm. (Ohne Abb.) Die Axt ist der gängige Typ des 2. und 3. Jahrhunderts, mit dem auch die römischen Soldaten am Limes arbeiteten.

LITERATUR

Ernst Künzl, Die Alamannenbeute aus dem Rhein bei Neupotz. Plünderungsgut aus dem römischen Gallien. Monographien Römisch-Germanisches Zentralmuseum 34,1–4. 4 Bde., Mainz 1993.

Geraubt und im Rhein versunken – der Barbarenschatz. Begleitbuch zur Ausstellung »Geraubt und im Rhein versunken«, Hrsg. v. Historisches Museum der Pfalz Speyer, Stuttgart 2006.

Patricia Pfaff, Das römische Mannheim, in: Mannheim vor der Stadtgründung I Band 1, Regensburg 2007, 277, Abb. 11.

Verlustfunde aus dem 4. und 5. Jahrhundert

Auch die unsicheren Zeiten im 4. und 5. Jahrhundert führten dazu, dass Metallobjekte in den Gewässern landeten. Doch die Ursachen können wir nicht unbedingt erklären. Manche Forscher sehen in Gewässerfunden vor allem Weihegaben an die Götter.

Neckarau, Stollenwörthweiher

Fragmente eines Westlandkessels aus stark kupferhaltiger Bronze mit zahlreichen Reparaturen und Flickungen. Er wurde offenbar schon antik zerteilt und als Schrott mitgenommen. Die Bodenplatte hat einen Durchmesser von 25 cm.

Westlandkessel
Messing, verzogen und an einer Seite aufgerissen. Der Boden ist abgerundet. Höhe etwa 13 cm, Randdurchmesser 21–22 cm.

LITERATUR

Isabel Kappesser, Römische Flussfunde aus dem Rhein zwischen Mannheim und Bingen. Fundumstände, Flusslaufrekonstruktion und Interpretation, Bonn 2012.

Alfried Wieczorek, Zur Besiedlungsgeschichte des Mannheimer Raumes in der Spätantike und Völkerwanderungszeit. in: Mannheim vor der Stadtgründung I Band 1, Regensburg 2007, 293, Abb. 15.

DIE NASSE GRENZE

DIE NASSE GRENZE
WIRD BEFESTIGT

Die faktische Aufgabe der Gebiete zwischen Rhein und Odenwald durch die römische Provinzverwaltung in den Jahren um 260 n. Chr. bedeutete nicht, dass alle Siedlungen verlassen wurden. Die Truppen rückten aus den Kastellen am Limes ab. Einzelne römische Villen wurden von ihren Besitzern aufgegeben und sogar regelrecht abgebaut (Oftersheim, Schriesheim). Vermutlich zogen sich viele romanisierte Menschen mit besonderer Bindung an den linksrheinischen Raum oder mit gallischen Wurzeln zusammen mit den Verwaltungsorganen, Stadträten, Priestern dorthin zurück, wohl in der Annahme, eines Tages zurückkommen zu können. Einen Hinweis dafür liefern die in Ladenburg sorgfältig in einem Keller verwahrten Leugensteine (S. 52).

Flüsse sind weniger Grenzen als Verbindungswege. Die Beziehungen zwischen linksrheinischen Römern und rechtsrheinischen Germanen, für die sich der Name Alamannen einbürgerte, blieben vielfältig. Die Menschen handelten weiterhin miteinander, römische Industrieprodukte wie Terra Sigillata, Glas, Metallgefäße und Waffen (deren Ausfuhr war freilich verboten) galten viel bei den Germanen.

Im 4. Jahrhundert beanspruchten und kontrollierten die Römer rechtsrheinisch einen breiten Geländestreifen als Vorfeld. Nach Einfällen und Raubzügen von Alamannen in das linksrheinische Gebiet in der Mitte des 4. Jahrhunderts wurden unter den Kaisern Iulian (332–363) und dann Valentinian I. (321–375) die Ger-

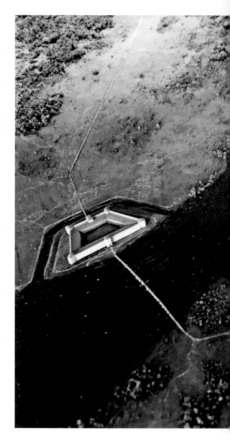

manen an Rhein und Donau massiv abgewehrt. Dazu gehörten auch Baumaßnahmen zur Sicherung von Flussmündungen, Straßen und Grenzen. Auf den Ruinen von Alzey und Ladenburg oder in bestehenden Orten wie Speyer und Worms ließ Valentinian Kastelle errichten. Eine Kette von Defensivbauten legte er zur Kontrolle von Rhein und Neckar an. Hierzu gehörten das Kastell in Altrip und diesem gegenüber ein Inselburgus sowie der Ländeburgus von Mannheim-Neckarau, die möglicherweise sogar durch Brücken

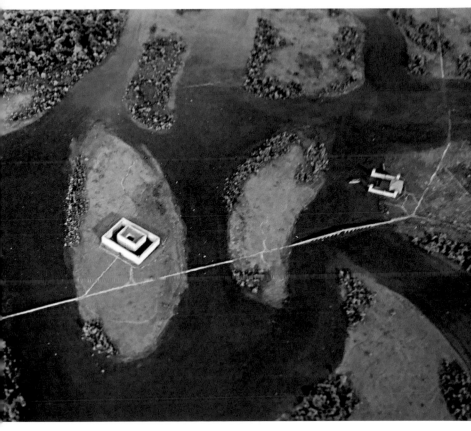

Modell der Sperren bei Neckarau
links (Westen) Kastell Altrip, rechts (Osten) vor der Neckarmündung der Ländeburgus, in der Mitte der Inselburgus. Modell Neckarau: Entwurf A. Wieczorek, Modellbau R. Arató

verbunden waren. Ausweislich der verwendeten gestempelten Ziegel bauten Mannschaften aus den Orten Rheinzabern, Speyer und Worms am Kastell Altrip, und aus diesen Orten mag auch das Baumaterial mitgebracht worden sein.

Etwas weiter rheinab deuten Spuren auf einen Burgus bei Mannheim-Scharhof/Sandhofen.

Zum Bau der Festungen wurden auch Grabsteine von den Friedhöfen und Weihesteine aus Heiligtümern verwendet. Respekt vor den Toten oder Scheu vor den Göttern zählten nicht, die Sorge um die Grenzsicherung war stärker als alle Bedenken.

Manche Festungen wurden in frühmittelalterlicher Zeit weiter benutzt und erst im 8./9. Jahrhundert teilweise abgebrochen.

An eine Gottheit
Der Block aus gelbem Sandstein mit den heutigen Maßen 74 zu 73 zu 58 cm wurde dreimal verwendet, zum Schluss in der Festung von Altrip am Rhein. 1882 brachte man ihn nach Mannheim.

Der Stein, den eine Frau gestiftet hatte, diente zuvor oder nachher auch als Schmuck eines Grabmals, denn das Relief des geflügelten Genius mit Blüten und gesenkter Fackel sowie einem umgestürzten Gefäß oben auf dem Stein war nicht sichtbar, wenn man vor der Inschrift stand.

(Af)rania Afra
(pe)rpetue quieti
(ex) visu monita
ob salute(m) sua(m) et
suorum posuit

Afrania Afra hat um der ewigen Ruhe willen, veranlasst durch ein Traumgesicht, zu ihrem und ihrer Familie Wohl (den Stein) gestiftet.

Der Name der Gottheit stand möglicherweise auf dem abgearbeiteten Gesims.

Zinnenabdeckungen

Die spätrömischen Festungen trugen auf ihrer Umfassungsmauer Abdecksteine. Doch das römische Lopodunum besaß schon eine Stadtmauer mit einem Wehrgraben davor. Diese wohl auch aus Prestigegründen um 200 errichtete Mauer umfasste eine römische Stadtanlage mit Forum, Tempeln, Thermen und zahlreichen Häusern.

Eine Anzahl Zinnendeckel stürzte in den Graben. Der 1907/08 gefundene Eckstein ist gegenüber den in Ladenburg verbliebenen schmaler.

Der Eckblock aus Mannheim-Neckarau saß auf der Mauer des Burgus aus dem 4. Jahrhundert.

LITERATUR

Rainer Wiegels, Lopodunum II, Stuttgart 2000, 80–82.

Alfried Wieczorek, Zu den spätrömischen Befestigungen des Neckarmündungsgebietes. Mannheimer Geschichtsblätter N.F. 2, 1995, 9–90.

Ronald Bockius, Zur amphibischen Grenzsicherung am Oberrhein im späten 3. und 4. Jahrhundert, in: Geraubt und im Rhein versunken – der Barbarenschatz. Ausstellungskatalog, hrsg. v. Historisches Museum der Pfalz Speyer, Stuttgart 2006, 40–43.

Britta Rabold, Spätrömische Befestigungen im Neckarmündungsgebiet, in: Imperium Romanum, Katalog Karlsruhe 2006, 194–197.

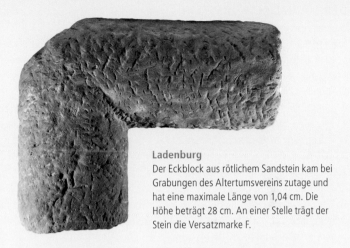

Ladenburg

Der Eckblock aus rötlichem Sandstein kam bei Grabungen des Altertumsvereins zutage und hat eine maximale Länge von 1,04 cm. Die Höhe beträgt 28 cm. An einer Stelle trägt der Stein die Versatzmarke F.

Mannheim-Neckarau

Aus den Ruinen des Ländeburgus, Grabung 1936.
Der Eckblock weist oben eine Abarbeitung oder Abschleifung auf.
Er ist maximal 1,11 m lang und 41 bis 44 cm hoch.

DER MAINZER CIVITASSTEIN

Fragment eines großen Altars aus Auerbacher weißem Marmor, Höhe bis zur Kriegszerstörung 1944 1,40 m, 54 cm breit und 74 cm tief.

»Vor Zeiten in der bischöflichen Burg in Ladenburg gefunden und daselbst zu sehen« schreibt Marquard Freher um 1600 im seinem »Originum Palatinarum Commentarius«, der ältesten Pfälzer Geschichte. Man vermutet, Johann von Dalberg, der 1482 Bischof von Worms wurde, in Ladenburg residierte und 1503 starb, habe den Stein von Mainz nach Ladenburg bringen lassen. Seit 1763, dem Jahr der Gründung der Pfälzischen Akademie der Wissenschaften durch Kurfürst Carl Theodor, wird der Stein in Mannheim gehütet, zunächst im Kurfürstlichen Schloss und nun in den Reiss-Engelhorn-Museen.

Für die spätrömische Geschichte des nördlichen Oberrheins ist er von großem Interesse, denn im Text findet sich ein Beleg dafür, dass Mainz nicht nur Sitz der Militärzentrale für Obergermanien und ein zentraler Truppenstandort war, sondern dass hier in der Spätantike auch die Funktion des zivilen Verwaltungsmittelpunktes einer Civitas angesiedelt war. Kaiser Diocletian (284–305) hatte die Provinzen verkleinert und die militärische Befehlsgewalt von der zivilen getrennt. Die Provinz Germania Prima umfasste einen schmalen Streifen am Rhein von Koblenz bis Straßburg mit Verwaltungssitz in Mainz. Nun hatte man das Mainzer (und wohl ebenso das Straßburger) Gebiet in eine zivile Civitas umgewandelt, an deren Spitze ein *praeses provinciae* stand.

Der Stifter des Altars bittet die obersten römischen Gottheiten Jupiter, Juno und Minerva um Heil für die beiden Kaiser (Imperatores, Augusti) Diocletian und Maximian sowie die im Jahre 293 von ihnen bestimmten Caesares Galerius Maximianus und Flavius Constantius (Chlorus). Jeder der vier Regenten war verantwortlich für einen Teil des Römischen Reiches. Für Britannien, Gallien und Germanien war Constantius zuständig. Diese Ordnung galt bis zum Jahre 305.

Der Altar wurde zwischen 293 und 305 aufgestellt, vielleicht im Jahre 303, als die Kaiser 20 gemeinsame Regierungsjahre (Vicennalien) feiern konnten. Dieses Jahr kommt in Betracht, wenn die Buchstabenreste der letzten beiden Zeilen auf die Kaiser als Consules deuten. Am 1. Mai 305, nach 20 Jahren als Imperatores, traten die Kaiser zurück.

LITERATUR

Ralf Scharf, Der Dux Mogontiacensis und die Notitia Dignatatum, Berlin 2005, 12.

Patrick Jung, Die römische Nordwestsiedlung (»Dimesser Ort«) von Mainz, Bonn 2009, 59.

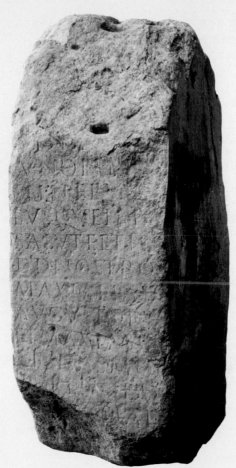

Zustand vor 1944.

(i)N H(onorem) d(omus) d(ivinae) I(ovi)
o(ptimo) m(aximo)
IVNONI Reginae
MINERVAE dis dea
BUSQVE IMMortal(ibus) pro
SALVTE ET INcolumitate
·DD·NOSTROr(orum) diocletiani et
MAXIMIAni invictorum
AVGVSTORVm et constanti
ET MAXIMIAni nobb. caess.
CIVITAS MOGontiac(ensium) dedicante
..AVRELIO (?) ..LAV...
...G S (?) KAL(endis) ...

Zu Ehren des vergöttlichten Kaiserhauses
und Jupiter optimus maximus, für Juno
Regina, Minerva, alle unsterblichen Göt-
ter, für Wohlergehen und Unversehrtheit
unserer beiden Herren Diocletian und
Maximian, der unbesiegten Kaiser, und
des Constantius und des Maximianus, der
trefflichsten Thronfolger, (gestiftet von der)
Civitas Mainz im Jahre der Konsuln
am ...

DIE LETZTEN RÖMER
WAREN GERMANEN

Die Männer, die an der nassen Grenze Dienst taten, waren Germanen und standen unter römischem Kommando. Sie wurden besoldet und brachten römische Produkte mit nach Hause und sie wurden, nach germanischem Brauch in ihren Kleidern und mit ihren römischen Militärgürteln sowie mit Beigaben wie Geschirr mit Nahrungsmitteln versehen, bestattet.

Der Mannheimer Raum war immer Durchzugsgebiet für viele Gruppen, und somit ist auch in der Spätantike mit vielfältigen Kultureinflüssen zu rechnen.

Die Erforschung von Römerzeit und Spätantike an Rhein und Neckar wurde erst in den letzten Jahren vorangetrieben und ist noch lange nicht abgeschlossen, da wichtige Gräberfunde und Überreste von Siedlungen noch nicht bearbeitet und veröffentlicht sind. Siedlungen des 4. und 5. Jahrhunderts im Mannheimer Stadtgebiet existierten in Neckarau, Straßenheim, Vogelstang, Sandhofen. Auch aus Ilvesheim und Hockenheim befinden sich Funde aus Gräbern (zu denen selbstredend Siedlungen gehörten) in den Reiss-Engelhorn-Museen. Eine erste Zusammenfassung erschien zum Stadtjubiläum.

LITERATUR

Alfried Wieczorek, Zur Besiedlungsgeschichte des Mannheimer Raumes in der Spätantike und Völkerwanderungszeit, in: Mannheim vor der Stadtgründung, hrsg. v. Hansjörg Probst, Teil I Band 1, 2007, 282–309.

Alfried Wieczorek, Die spätantiken Gräber und Funde aus Mannheim-Sandhofen/Steinäcker, in: Kulturwandel im Spannungsfeld von Tradition und Innovation, Festschrift für Michael Müller-Wille, Neumünster 2013, 271–279.

Klaus Wirth, Eine Bestattung aus dem 4. Jahrhundert im Neubaugebiet von Mannheim-Sandhofen. Mannheimer Geschichtsblätter 29/2015, 103–105.

DAS ENDE DER ANTIKE

Um 450 n. Chr. endete endgültig der Einfluss der Römer auf das Land zwischen Rhein und Neckar, wie sich denn auch sämtliche staatliche Strukturen des Weströmischen Reiches auflösten. Alamannen wanderten nun auch über den Rhein und ließen sich auf linksrheinischem Gebiet nieder. Doch dort kam es zum Zusammenstoß mit den Franken, die ebenfalls expandierten. Die Alamannen unterlagen mit hohen Verlusten. Besiegt, beraubt, vertrieben: Die kleinen alamannischen Gräberfelder im Neckarland brechen ab, die wenigen Überlebenden gingen in den Familien der nachrückenden Franken auf.

Ein kleines Mädchen aus einer reichen alamannischen Familie wurde im späten 5. Jahrhundert mit seinem silbernen Armreif, winzigen Perlen als Schmuck und einem Kamm in Mannheim-Vogelstang begraben. Auf seine Rolle als zukünftige Hausfrau deutete ein großer Spinnwirtel hin. In der Nähe des Grabes tauchte in der jüngeren Siedlung noch das Fragment eines zarten tordierten silbernen Halsreifs auf. Das Kindergrab und der Halsreif sind Anzeichen für den Wohlstand der alamannischen Familie. Sie gehörte zu den letzten Siedlern vor den Franken. Um 500 n. Chr. endete die Antike. Nun begann das Frühmittelalter, die Zeit der Franken. Ihre rechtsrheinischen Vertreter wurden in römischen Quellen »wilde Völker« genannt.

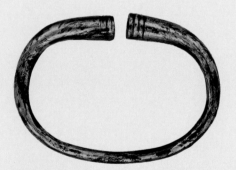

Silberner Kolbenarmreif
aus einem Kindergrab in Mannheim-Vogelstang, Chemnitzer Straße. Breite 5,72, Höhe 4,14 cm.

Spinnwirtel
Ton. Durchmesser 3,5 cm.

LITERATUR

Die Alamannen. Begleitband zur Ausstellung Stuttgart 1997, hrsg. v. Archäologisches Landesmuseum Baden-Württemberg.

Ursula Koch, Wilde Völker an Rhein und Neckar. Franken im frühen Mittelalter, Regensburg 2015.